THE FACE OF CHRIST IN SONORA

EL ROSTRO DEL SEÑOR EN SONORA

JAMES S. GRIFFITH AND
FRANCISCO JAVIER MANZO TAYLOR

RIO NUEVO PUBLISHERS
TUCSON, ARIZONA

Note: The bilingual text of this book consists of an individual essay by each author, parallel but not identical.

Rio Nuevo Publishers®
P.O. Box 5250, Tucson, Arizona 85703-0250
(520) 623-9558, www.rionuevo.com

Text © 2007 by James S. Griffith and Francisco Javier Manzo Taylor, except for "Legend of the Nazareno According to the Old-Timers of Tepache/ *Leyenda del Nazareno según los viejos de Tepache*" (page 33) adapted from a text by Francisco Blanco Vázquez in his book *Relatos de mi pueblo: Tepache*; photographs © 2007 by James S. Griffith (except for pages 3 and 31, photo by Robin Stancliff).

Library of Congress Cataloging-in-Publication Data

Griffith, James S.
The Face of Christ in Sonora : El rostro del Señor en Sonora / James S. Griffith & Francisco Javier Manzo Taylor.
 p. cm.
English and Spanish.
Includes bibliographical references (p.) and index.
ISBN 978-1-933855-06-6
I. Sonora (Mexico : State)—Church history. 2. Sonora (Mexico : State)—Religious life and customs. 3. Jesus Christ—Art. I. Manzo Taylor, Francisco Javier. II. Title. III. Title: Rostro del Señor en Sonora.

BR615.S63G75 2007
277.2'17—dc22
 2007030595

Design: Karen Schober, Seattle, Washington.
Printed in Korea.
10 9 8 7 6 5 4 3 2 I

ACKNOWLEDGMENTS • RECONOCIMIENTOS

This project would not have been possible were it not for the financial and practical support and encouragement of the Southwest Center of the University of Arizona and of its director, Joseph C. Wilder. Many thanks.

We were accompanied on our various field trips by a number of people: Padre Priciliano Celaya, Padre Guillermo Coronado, José Rómulo Félix, Alfredo Gonzales, Meg Glaser, Steve Green, Loma Griffith, Meghan Merker, Mario Munguía, and Joaquín Rodríguez Manzo.

Other valuable assistance, advice, and encouragement came from Dr. Fernando Tapia, from Señor José Ulises Macías Salcedo, archbishop of the archdiocese of Hermosillo, and from Señora Dolores Parker of Álamos, Sonora. ¡Saludos!

Contents

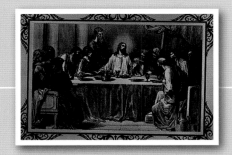

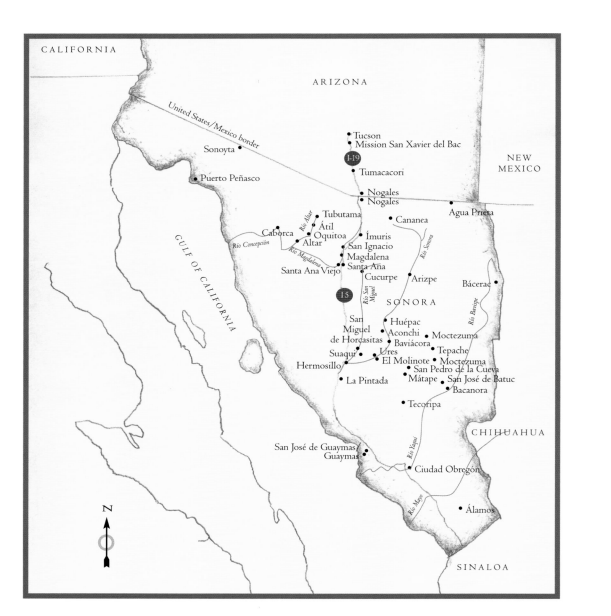

Introduction

Introducción

The Crucified Christ of Átil (El Señor de Átil)

THIS IS A BOOK OF IMAGES and the stories behind those images. Some of the images are hundreds of years old; others were created in the twenty-first century. Some are the work of formally trained artists, others the work of community-based amateurs. The stories, taken from the consciousness of the communities in which the images exist, serve to connect image to community, art to history, object to place. Here's how the book came about.

Since 1998, the authors—Griffith and Manzo—have been documenting the religious art of the northwestern Mexican state of Sonora. The project has taken us to Colonial and contemporary churches, to private chapels and

ABOVE: The Crucified Christ of Átil (El Señor de Átil)

home altars, and to roadside shrines. In 2003 we were examining some of the papers of the late Pedro Calles Encinas, an Hermosillo-based religious sculptor who had been extremely active from the 1960s through the early 1990s, creating new sculptures and restoring old pieces. Among these papers we found two Polaroid photographs of a large, rather striking crucifix, lying in pieces on the ground. Penciled on the back of the photographs was the statement that this was the Christ that Father Kino had taken to Altar.

Now, Father Eusebio Francisco Kino, a Jesuit who was born in 1645, was the first missionary to work in what is now northwestern Sonora and southern Arizona. From 1687 on, he explored and mapped the country, established mission programs, introduced wheat and cattle to the native peoples,

and left a lasting impact on the region where he worked. He died in 1711, in Magdalena, Sonora, about an hour's drive south of the current Arizona-Sonora border, and his opened grave may be seen in Magdalena's main plaza. A major figure in Sonoran history, he is currently being considered for sainthood in the Catholic Church. To find any piece of art definitely associated with him would be exciting indeed.

There were a couple of problems with this identification, however. In the first place, the brief note made no mention of the current whereabouts of the statue. In the second place, Father Kino never visited the town of Altar, which only came into existence in 1751, decades after his death. But he did establish missions in the Altar Valley, one of which was at the village of Átil. Was "Altar" written instead of "Átil"? More puzzles, only partially solved when we found that the crucifix in the church at Átil was almost surely the same as that in Calles's photo. However, the church custodians in Átil claim that the piece never left town. Perhaps Calles did his restoration work in Átil?

So we are left with an impressive, almost-life-sized crucifix, undeniably of the Colonial era, and a lot of question marks. We are also left with a good story, linking past and present, Jesuit missionary and twentieth-century art restorer. This book is a combination of just such images and stories. It serves several purposes: it introduces some exciting art to the general public and also says some important things about the people of Sonora, past and present. Although the images are organized around the life of Christ, the stories behind the images allow us to delve into Sonoran history and traditional religious belief, and even into some of our personal experiences.

COMO DICE GRIFFITH, éste es un libro sobre imágenes religiosas y sus historias.

En noviembre de 1972, fui invitado por mi amigo Flavio Molina Molina, sacerdote e historiador sonorense, a visitar "El Rincón de Guadalupe", enclavado en la Sierra Alta de Sonora y cercano a Nácori Chico.

Antes de llegar al Rincón, visitamos a Don Venancio Durazo, quien tenía en su poder un pequeño crucifijo, cuyas espaldas mostraban las huellas de la Pasión, estaban abiertas y descarnadas mostrando restos de huesos y pintura roja, asemejando costillas y sangre, característica que después Griffith y yo tendríamos oportunidad de registrar en algunas otras imágenes del estado. Don Venancio había recibido este Cristo de una familia de Arizpe y lo conservaba como tantas otras familias lo hicieron, no solo con devoción sino también como "custodio" ya que él como tantas otras personas fueron testigos de la destrucción de pinturas y esculturas religiosas durante la época de la persecución. Desde ese momento me interesé en ese tema.

Desde 1998 Griffith y Manzo han estado recorriendo el estado de Sonora, visitando iglesias, capillas y altares en casas particulares y capillas ubicadas en los caminos sonorenses. En 2003, al examinar parte del archivo del gigante ignorado o poco reconocido Don Pedro Calles Encinas, quien participó activamente en la construcción de imágenes religiosas y restauración de antiguas imágenes, archivo que se nos permitió revisar por parte de su generosa familia, encontramos dos fotografías Polaroid tomadas alrededor de 1970, de un impresionante crucifijo, que yacía sobre el suelo. En el reverso de las fotografías, escrito a mano se encontraba

una leyenda en donde se establecía que "éste era el Cristo que Kino llevó a Altar". Ahora bien, el padre Eusebio Francisco Kino fue el primer misionero jesuita en trabajar en los territorios que actualmente comprenden las regiones del noroeste de Sonora y el sudoeste de Arizona, viajero infatigable, recibió el sobrenombre de los historiadores de "El Padre a caballo", exploró los territorios, realizó su cartografía, estableció programas de misiones, introdujo el trigo y la ganadería a los nativos de esos lugares, y dejó un impacto hasta la fecha duradero en las regiones donde trabajó. Murió en 1711, en Magdalena, Sonora (hoy denominada en agradecimiento a la fructífera labor del padre, "Magdalena de Kino"), y sus restos se exhiben bajo un domo ubicado en la plaza principal del poblado. Kino es una figura importante en la historia sonorense, y se ha iniciado su proceso de beatificación ante Roma. Encontrar una pieza de arte asociada definitivamente con él sería de hecho muy excitante. Sin embargo, existen algunos problemas con la identificación de este Cristo, en lo particular. En primer lugar, la leyenda de la fotografía no menciona la ubicación actual de la imagen. En segundo lugar, Kino nunca visitó el pueblo del Altar, que fue fundado décadas después de su muerte, en 1751. Pero él estableció misiones en el valle de Altar, una de las cuales estaba en el pueblo de Átil. ¿Escribiría Calles "Altar", en vez de "Átil"?

Más rompecabezas, resueltos solo parcialmente cuando encontramos que el crucifijo que está en la iglesia de Átil, seguramente es el mismo que aparece en la fotografía que encontramos en el archivo de Calles. Sin embargo, los custodios de la iglesia de Átil aseguran que la imagen nunca salió del pueblo. ¿Sería que tal vez Calles hizo su trabajo de restauración en Átil? Entonces aquí estamos, con un crucifijo casi del tamaño natural, de calidad impresionante e indudablemente de la época colonial, y una cantidad de interrogantes. También tenemos un buen relato, uniendo el pasado y el presente, a un misionero jesuita y a un restaurador de arte del siglo XX. Este libro es una combinación de imágenes y de historias. Su propósito es múltiple: el presentar al público arte religioso relativamente desconocido y el establecer cosas importantes sobre la gente que ha poblado Sonora en el pasado y en el presente. A pesar de las imágenes están organizadas alrededor de la vida de Cristo, las historias detrás de las imágenes nos permiten repasar la historia de Sonora y sus creencias religiosas tradicionales, y más aun, algunas de nuestras experiencias personales.

A LITTLE BACKGROUND

Why images of Jesus in particular? Christ is, of course, the central figure of Christianity, the Son in the Holy Trinity—Father, Son, and Holy Spirit. It is His teachings, death, and resurrection that form the foundation for the Christian religion. As Christianity became the officially sanctioned religion of the Roman Empire, it took on many of the cultural trappings of the empire, including the use of realistic images of sacred personages, thus coming a long way from the Jewish injunction against the use of such images. Every Catholic church must, for instance, display a crucifix—an image of Christ suffering on His cross, on or near the altar. But the representations of Christ in this book—and in Sonora's churches—go far beyond obligatory crucifixes.

Many of Sonora's churches started their days as Jesuit missions, and religious art played special roles in the mission programs that started along the Río Mayo in 1614, spread through the region for a century, and then continued until the Jesuits were expelled from all of New Spain in 1767. After that date, some of the missions became parish churches served by secular priests, while others passed into the hands of the Franciscans, who served in the far northwest of the state through the first quarter of the nineteenth century.

By that time, much had changed in Mexico, and in Sonora as well. Independence from Spain came in 1821, ushering in a chaotic period of revolutions and sudden changes of government. War with the United States in the late 1840s and the Gadsden Purchase of 1854 effectively removed the northern part of Mexico, which became the border states of California, Arizona, and New Mexico. (Texas had gone earlier.) Then came the French Intervention of the 1860s, and the short-lived Hapsburg Empire of Maximilian. It was not really until the 1880s that the dictator Porfirio Díaz ushered in a period of relative calm and prosperity … for the wealthy, at least. Mines, ranches, and haciendas flourished, the church gained great economic and political power, and churches and the private chapels of the wealthy were stocked with religious art. Much of this later religious art was ordered from Europe, to which continent the upper classes looked for "civilized" examples for living. This period, called the *Porfiriato*, lasted until 1910, when Mexico was torn apart by the Mexican Revolution, a series of events that lasted in some places through the 1930s.

An important part of the revolutionary agenda was breaking the oppressive hold of the Catholic Church.

Churches were closed all over Mexico in the 1920s, and, in Sonora, a strong socialist government strove to remove religion from the lives of the people. One strategy for this was the destruction of religious images. Although this active period of iconoclasm was over by the beginning of World War II, its memory is strong in the hearts and minds of Catholic Sonorans, especially in the more remote towns and villages. Visiting churches as we did, one often encounters stories of images that were saved from the saint-burners—*los quemasantos*, as they are still known in Sonora. And that brings us to the past sixty or so years, with increasing globalization and its effects in every sphere of life. But Mexico remains Mexico, and remains to a great extent a Catholic nation. And the religious art is here, wherever one looks for it.

But how and why did the art come here in the first place? Sonora, after all, is a state on the edge of a lot of things. It was once the northwestern extension of New Spain, and it now lies on the northwest frontier of Mexico, between the rugged Sierra Madre and the Gulf of California, sharing a border with Arizona. Where did the art come from, why was it brought, and what was—and is—its place in the local culture?

In the first place, religious art was a vital tool for teaching the stories and personages of Christianity. From the time of their arrival in Sonora in 1619, the Jesuits relied heavily on pictures and statues to teach the concepts and narratives of their religion. Representations of Christ on the cross; of the Virgin, often interceding for souls in Purgatory; and of the various saints and angels figured largely in the early mission records and inventories. The story of the Passion was often acted out by means of processions, the

singing of sacred texts, and the carrying of appropriate statues. Joseph's search for lodgings for his pregnant wife was commemorated in *Las Posadas* processions, while the arrival of the Baby Jesus was celebrated with prayers, songs, and gifts given to the tiny statue of the Niño Dios (the Christ Child). Some of these paintings and statues came from Europe, but most were created in the great Baroque art workshops of central and north-central Mexico.

SCULPTURE FROM ITALY

Without any doubt, the best known of the Jesuits was Eusebio Francisco Kino. A companion of Kino's in the missionary field of Sonora, Father Francisco J. Saeta, suffered martyrdom in Caborca, Sonora, losing his life on April 2, 1695. Kino wrote a biography of Father Saeta and even included a drawing of the death of Saeta in one of his maps.

It is important for our purposes that Kino as well as the soldier and chronicler Juan Mateo Manje both tell of an image of Christ that was returned to the Spaniards by the headman of a Piman village and then was given back to the padres by Francisco Bayerca. This image, according to Juan Mateo Manje, was small:

> and he took out … a Santo Cristo in a small box lined with crimson about three *cuartas* [spans, palms] in length and he came out to us in the road, offering it to us on his knees, [and] the workmanship was so skillful that to the touch it resembled living flesh with the veins, nerves, and arteries showing through it, and Father Agustín [de Campos] gave it as a

special object of devotion to Lieutenant Antonio Solís, and today it is placed at the Mission of Arizpe with much veneration and enclosed in a richly gilded six-sided glass sepulcher that serves as a coffin in the funeral procession during Holy Week, and the cross on which it used to be nailed I found broken and I took it and donated it to the reverend father Eusebio Francisco Kino, who placed it in his mission and altar to Our Lady of Sorrows.

Father Saeta had brought this image from his native Italy. Other paintings and statues came to Sonora from the European homes of the different missionaries, as well as from religious art workshops farther south in New Spain.

Images of the Santo Entierro (Christ's funeral procession or holy burial), consisting of the recumbent Christ in a sepulcher, represented by a glass box or coffin with a wooden or metal frame similar to the one described here, have been used in Sonora since at least the end of the seventeenth century. The custom continues in the twenty-first century, with the Santo Entierro of Bácerac being one of the most popular.

ANTECEDENTES

Como todos sabemos, las imágenes religiosas llegaron a Sonora con los jesuitas, principalmente como medio o instrumento para ser utilizadas en la catequización de los indígenas. Sin duda alguna el más conocido de los jesuitas fue Eusebio Francisco Kino. Compañero de Kino en la obra misionera en Sonora, fue el padre Francisco J. Saeta, que sufrió el martirio

en Caborca, Sonora, perdiendo la vida el 2 de abril de 1695. Kino escribió una biografía del mártir, incluso dibujó la muerte del padre Saeta en uno de sus mapas.

Lo importante es que tanto Kino como Juan Mateo Manje relatan el caso de una imagen de "Santochristo de bulto" mismo que fue recuperado por el "Governador de Bosna". ... Esta imagen, según el cronista Juan Mateo Manje, era pequeña:

> y éste sacó un Santo Cristo en una pequeña cajita forrada de carmesí de tres cuartas de largo y nos salió al camino entregándola de rodillas, que al tentar la hechura era tan flexible que parecía carne viva transpareciéndoles las venas, nervios y arterias, y el padre Agustín [de Campos] se lo endonó como prenda tan exquisita al Teniente Antonio Solís, y hoy está colocado en la Misión de Arizpe con mucha veneración y en un rico sepulcro dorado, de seis lunas de cristal que sirve de féretro en la prosición del entierro de la Semana Santa, y la cruz en que se había de enclavar hallé yo quebrada y llevé y endoné al reverendo padre Eusebio Francisco Kino, quien la colocó en su misión y altar de Nuestra Señora de los Dolores.

Esta imagen la había traído el padre Saeta de Italia y entonces podemos deducir de los registros históricos, que las sagradas imágenes llegaban de varias partes, como son el sur de México (retablos), esculturas de bulto y pinturas, o de Europa, ya que los jesuitas en algunos casos traían de sus países de origen las citadas imágenes.

Las imágenes del Cristo Yaciente en el Sepulcro simulado por un nicho de vidrio con marco de madera o metal, de acuerdo con la relación anterior, se ha venido utilizando en nuestro estado cuando menos desde fines del siglo XVII, y actualmente, se siguen utilizando en los pueblos sonorenses, siendo el caso del "Santo Entierro" de Bácerac, uno de los más populares.

RELIGIOUS ART AND THE COMMUNITY

With time, the missions became the centers of established Christian communities. The processions continued, and the art was still used for teaching the faith to the village children, but some of the images took on new meaning. They became the loci for prayers, and for acts of petition and gratitude. A crucified Christ here, a special saint's statue there, acquired local and even regional fame. If you prayed before the Entombed Christ in Bácerac, for instance, it was believed likely that a miracle—often a healing miracle—might be granted you. And you might well express your gratitude by a symbolic gift—new clothes for the statue, for instance, or a small metal reproduction of the afflicted—and cured—body part.

Teaching tools, actors in dramas, focal points for longing and gratitude—all these point to something far different from what we usually mean when we speak of or display "art." But because they are art, they possess the ability to move the spectator. That explains why we have chosen to illustrate them here. The illustrations, by the way, are not intended to be scientific representations of these works of art. Rather, they reflect the often emotional ways

in which the images struck Griffith, the photographer. They are portraits, if you will, of the different faces that Christ has shown to artists in Mexico over more than three hundred years.

In addition, some of the images have become part of their communities, standing in a way as mediators between the people and the eternal values and sources of power. Look at the images first, of course, but then read the stories and move deeper into the communities and the human history with which they are so deeply associated. What we are really inviting you to participate in is a journey into the hearts and souls of the Sonoran people, illustrated by the art they have loved and produced. After all, lovely though *things* may be, *people* are much more exciting.

EL USO DE LOS IMÁGENES

También los registros nos ilustran el uso de las imágenes, en este caso para las procesiones de Semana Santa ya en el trabajo de campo, hemos visto Griffith y Manzo que multitud de imágenes del Nazareno o de otros Cristos imágenes de la Pasión de Semana Santa, se encuentran colocados sobre plataformas, o cuentan con aditamentos para ser cargados "en andas" durante la ceremonia de Semana Santa.

En algunos casos las imágenes no eran encargadas directamente por los sacerdotes para las iglesias, sino que eran encargadas por las personas devotas de los pueblos y pudieran provenir de lugares cercanos.

Las preguntas que surgen después de todos estos viajes y consultar una extensa bibliografía siguen siendo las de:

¿Por qué? ¿De dónde? ¿Cuándo? ¿De quién? Algunas de las estatuas y pinturas vinieron de Europa, como es el caso del Cristo de Saeta, pero la gran mayoría fueron creados en los grandes talleres barrocos del sur y centro de México, y en algunos casos aislados tal vez llegaron de Sudamérica, como el caso de Santa Rosa de Lima, de Fronteras, Sonora.

Como apuntábamos al principio de este trabajo, los misioneros jesuitas lo trajeron como un instrumento vital para la catequesis y enseñar las narraciones y personajes de la cristiandad. Representaciones del Cristo Crucificado, de la Virgen y de varios santos y ángeles, aparecen tanto en los inventarios de las iglesias como en los registros históricos, como los de Pérez de Ribas y Cristóbal de Cañas. La Pasión era narrada a través de las procesiones, los cantos de los textos sagrados, y las estatuas apropiadas llevadas en procesión. La búsqueda de alojamiento para la esposa embarazada de San José se conmemoraba y sigue conmemorando en las procesiones de las posadas, mientras que la llegada del Niño Jesús se celebraba y celebra con oraciones, canciones y regalos presentados a la pequeña estatua del Niño Dios. En esta temporada navideña del 2006, los párrocos de diversas iglesias de Sonora, presentan a los fieles la imagen del Niño Dios después de la misa del 24 de diciembre, para que ante el altar mayor le ofrezcan adoración.

Con el tiempo, las misiones se convirtieron en el centro de las comunidades cristianas establecidas. Continuaron las procesiones, el arte se siguió utilizando para la enseñanza de la fe a los niños de los pueblos, pero algunas de las imágenes tuvieron un nuevo significado. Un Cristo Crucificado aquí, la estatua de un santo especial allá, adquirieron fama local e

incluso regional. Si uno rezaba frente al Cristo Yaciente de Bácerac, se cree que muy probablemente un milagro de curación bien pueda concederse. Y uno bien pudiera expresar su gratitud con un regalo simbólico por ejemplo, nuevas vestiduras para la estatua o una pequeña reproducción de metal de la parte del cuerpo enferma y curada, aunque hemos observado en algunos lugares imágenes de carros o animales, que significa algún beneficio económico producto del milagro.

Instrumentos de enseñanza, actores en dramas, objetos de gratitud todos son algo muy diferente de lo que normalmente tratamos de decir cuando hablamos del "arte" en exhibición. A causa de que son arte, poseen la habilidad de conmover al espectador. Eso explica el porqué las hemos escogido para ilustrarlas aquí. A propósito, las ilustraciones no son un intento de ser representaciones específicas de estas obras de arte. Estas reflejan las muchas formas en que emocionalmente impactaron estas imágenes a Griffith, quien las fotografió. Son retratos si quieren de las diferentes caras que Cristo ha mostrado a los artistas en México en un período que excede trescientos años.

Pero algunas de las imágenes se han convertido en parte de sus comunidades de alguna manera siendo un vínculo entre la gente y los valores y fuerzas eternos del poder. Por supuesto, primero vea las imágenes, pero luego lea las historias y trate de entender la vida de las comunidades y la historia humana con las cuales están tan profundamente asociadas. Lo que estamos realmente haciendo es invitarlos a ustedes a participar en un viaje dentro de las almas y los corazones de la gente sonorense, ilustrada con el arte que ellos aman y produjeron. Después de todo, por muy hermosas que estas sean, siempre las personas son mucho más importantes.

La tradición de retratar la imagen de Cristo, ahora en relices y paredes montañosas de Sonora continúa, ya que en el 2005, en el "Cañón de las Manos Pintas", cercano a Cucurpe, el artista Gama utilizó el paisaje sonorense como marco para plasmar las imágenes de: la Guadalupana, y la Virgen y el Sagrado Corazón de Jesús, éstas dos últimas rodeadas de ángeles y enmarcadas en un gigantesco rosario, es simbólico que hace escaso un año, la figura de Nuestro Señor Jesucristo haya sido escogida por un pintor sonorense para quedar grabada indeleblemente en la serranía sonorense.

RIGHT: The Sacred Heart of Jesus (El Sagrado Corazón de Jesús) on the side of a roadside chapel near Bacanora, Sonora

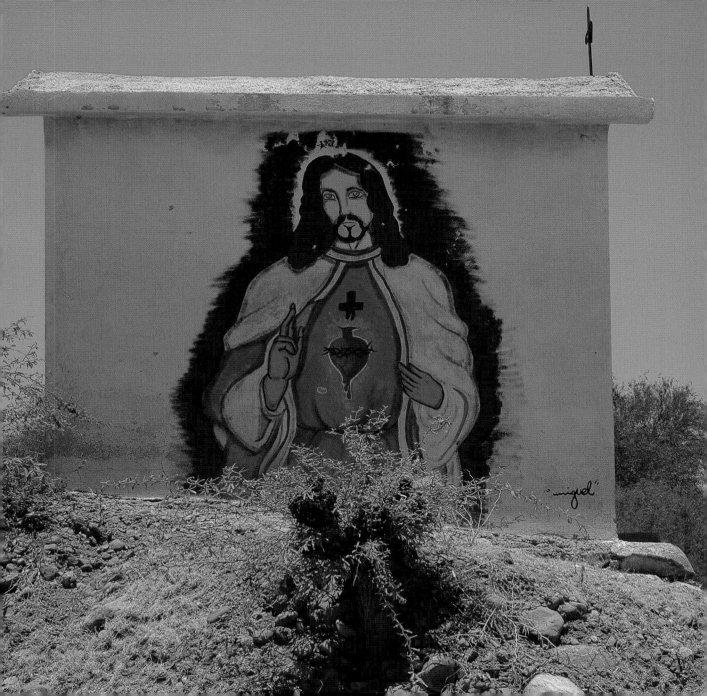

The Holy Pilgrims

Los Santos Peregrinos

OUR STORY BEGINS before the birth of Christ, when Mary, His mother, with her husband, Joseph, were searching for lodging in Bethlehem, "because there was no room for them in the inn." This story forms the basis for one of Mexico's most popular folk dramas, *Las Posadas*, or "The Lodgings." For the nine days before Christmas, groups of people march in procession through the streets of cities, towns, and villages, carrying statues of Mary and Joseph, and singing such songs as:

¿Quién les da posada	Who will give lodging
A estos peregrinos	To these pilgrims
Quienes llegan cansados	Who are tired
De andar los caminos?	From walking the roads?

They stop and sing at several houses, only to be met by closed doors and a song from the people inside the house refusing them shelter. Finally, at the appointed house, the doors are flung open, and they are welcomed with song. The statues are placed on a specially prepared and decorated temporary altar, where they will stay until the next evening's procession, and the participants partake of light food and drink. The next night, and until the end of the novena, or nine-day observance, the action is repeated. On Christmas Eve, the procession ends up at the church, where there is a larger party, *piñatas* are broken, and then it's time for midnight Mass.

ABOVE: *Virgin Mary (La Virgen María), San Miguel de Horcasitas*
RIGHT: *Saint Joseph (San José), San Miguel de Horcasitas*

NUESTRA HISTORIA EMPIEZA antes del nacimiento de Cristo, cuando su madre María, con su esposo José, estaban buscando alojamiento en Belén, "porque no encontraron ningún lugar donde alojarse". Esta historia es la base para uno de los dramas folklóricos más tradicionales de México, las posadas. Durante nueve días antes de la Navidad, grupos de gente visitan diferentes casas, caminando por las ciudades o pueblos, llevando pequeñas estatuas de María y José y cantando villancicos navideños que normalmente inician por parte de los peregrinos: "En el nombre del cielo, os pido posada,/pues no puede andar, mi esposa amada", las personas que se encuentran dentro de las casas responden: "aquí no es mesón, sigan adelante,/yo no puedo abrir, no sea algún tunante", sigue un duelo verbal, de solicitudes de entrada por parte de los peregrinos y rechazo por parte de los moradores de las casas, que termina cuando al final, los moradores abren las puertas permitiendo la entrada primero de las sagradas imágenes, y después de los peregrinos: "entren santos peregrinos, peregrinos, reciban este rincón,/ que aunque es pobre la morada se las doy de corazón". Aún en día en Sonora se continúa con esta celebración.

LOS SANTOS PEREGRINOS DE SAN MIGUEL DE HORCASITAS. Several of the churches we visited have sets of the Holy Pilgrims or *santos peregrinos*. Some are actual matched pairs of statues; others, like these from San Miguel de Horcasitas on the Río San Miguel, are not. The sweet-faced Virgin Mary is clothed in a real dress and cloak and may date from the late eighteenth century. Her consort, San José (Saint Joseph), has his clothing carved and painted on, and may be from the nineteenth century. No

matter; to the villagers they are "los santos peregrinos" and beloved as such.

LOS SANTOS PEREGRINOS DE SAN MIGUEL DE HORCASITAS. Muchas de las iglesias visitadas cuentan con la pareja de la Virgen María y San José, o los santos peregrinos. En algunas coinciden en las estatuas estilo y antigüedad; otras como en el caso de San Miguel de Horcasitas, no lo son. La Virgen María de dulce faz cuenta con un vestido y manto que bien pueden ser de fines del siglo XVIII. Su esposo, San José, tiene la vestimenta tallada sobre la misma madera y pintada, y pudiera ser del siglo XIX. Pero para los lugareños eso no importa, son los santos peregrinos y reciben devoción y adoración como tales.

The Christ Child

El Niño Dios

The Oquitoa Nacimiento (El Nacimiento de Oquitoa)

NACIMIENTOS, OR NATIVITY SCENES, are an important seasonal feature all over Mexico. Some are simple representations of the Holy Family in the stable, with the three Wise Men and perhaps a shepherd or two. Others can be highly complex and elaborate, existing out of time and space, with Mexican markets, the apparition of the Virgin of Guadalupe, the Massacre of the Innocents (King Herod's order to execute the male children of Bethlehem), and various New Testament scenes, all put together into a wonderful confection. Once in Magdalena, Griffith even saw a nacimiento with a representation of Hell directly below the stable, and several oil wells off in the desert along the route of the Magi! Here we will concentrate on the figure of the Holy Child as He appears in different villages in northwest Sonora.

LAS ESCENAS DE NATIVIDAD, o "nacimientos", son una importante característica temporal sobre todo en México. Algunas son sencillas representaciones de la Sagrada Familia en el establo, con los tres reyes magos y tal vez uno o dos pastores. Otras pueden ser muy complejas y elaboradas, combinando elementos diferentes de tiempo y espacio, con mercados mexicanos, la aparición de la Virgen de Guadalupe, la Masacre de los Inocentes y varios pasajes del Nuevo Testamento. Griffith admiró una vez en Magdalena, la representación del infierno directamente

abajo del establo ¡y varios pozos petroleros en el desierto a lo largo de la ruta de los reyes magos! Es simbólico que en un país republicano como México, en todos los estados, incluyendo Sonora, las administraciones municipales o estatales, patrocinen cada fin de año la colocación de nacimientos de diferentes tamaños y materiales (últimamente las figuras son de plástico e iluminadas), mismas que adornan plazas, edificios municipales, calles; etc. Aquí trataremos la figura del Niño Dios como aparece en varios pueblos del noroeste de Sonora.

THE OQUITOA NACIMIENTO. This simple nacimiento set from the old mission town of Oquitoa in Sonora's Altar Valley is one of our favorites. The Baby Jesus Himself is undistinguished, but His red and gold cradle is simply lovely, and must date from the late eighteenth century. The bed is pinned into its frame in such a way that it can swing back and forth. When the cradle is placed out on the altar at Christmastime, one approaches, says a prayer, and pulls on the white ribbon and rocks the Baby. (There is a similar arrangement at San Xavier del Bac, just south of Tucson, Arizona. There the Holy Child rests in an old-fashioned O'odham swinging cradle underneath a ramada. A string leads from the cradle to the front of the altar, permitting churchgoers to rock their Holy Child. This whole set was created in the 1980s by members of the Franko family of woodcarvers who live nearby.)

The wonderful stable animals that flank the Oquitoa cradle are said to be the early twentieth-century creation of a local woman, Marina Ortiz. She "could do anything with wood," we have been told, and, when the seventeenth-century

retablo or altarpiece that had been in the mission fell apart due to insect damage, she took some of the parts and created a complex, many-columned altar. This in its turn stood in the church until the 1970s. The earlier Oquitoa retablo has its own story. Existing today only in a 1925 photograph, it was obviously made long before the Oquitoa church was built in the mid-eighteenth century. The scenario Griffith conjures up may be a familiar one to present-day Catholics: a church in central Mexico replaces its old retablo with a new, fashionable one. The question remains: what to do with the old one? The eternal answer, which we have seen at work in the twentieth-century mission churches on the Tohono O'odham Reservation: send it to the Indian missions! And so here in Oquitoa this retablo was, much older than the church itself, until the late twentieth century, and here little bits of it remain.

EL NACIMIENTO DE OQUITOA. Este sencillo nacimiento del antiguo pueblo misional de Oquitoa, ubicado en el valle del Altar, es uno de nuestros favoritos. El Niño Jesús no es sobresaliente, pero su cuna roja y dorada es sencillamente hermosa y data probablemente de fines del siglo XVIII. Consiste en una caja colocada sobre un balancín que le permite mecerse. Cuando está colocada cerca del altar en Navidad, uno se acerca, dice una oración y jala un listón blanco para mecer al Niño. (Hay un arreglo similar en San Xavier del Bac al sur de Tucsón. Allí el Niño Dios descansa en una vieja cuna O'odham bajo una ramada. Una cuerda sale de la cuna al frente del altar, permitiendo a los asistentes de la iglesia, mecer al Niño Dios. Todo el conjunto fue creado por miembros de la familia Franko, talladores de madera que vive cerca de la misión).

Se dice que los hermosos animales del establo, son creación a principios del siglo XX de una señora local, Marina Ortiz. Se nos ha dicho que ella "podía hacer todo con la madera", y cuando el retablo del siglo XVII que estaba en la misión se desplomó a causa de los insectos (¿termitas?), tomó algunas de las partes y creó un altar complejo con muchas columnas. Éste a su vez, estuvo en la iglesia hasta 1970. En sí mismo, el retablo tiene su propia historia. Actualmente solo existe en una fotografía de 1925, y fue obviamente hecho mucho antes de que se construyera la iglesia de Oquitoa a mediados del siglo XVIII. El escenario conjurado por Griffith, es el siguiente y muy familiar a los católicos de hoy en día: Una iglesia en el centro de México reemplazó su antiguo retablo con uno nuevo, a la moda. La cuestión era: ¿Qué hacer con el viejo retablo? La eterna respuesta que vio trabajando en su estudio de las misiones del siglo XX de la reservación Tohono O'odham: ¡Mándese a las misiones indígenas! Y así pasó esto hasta fines del siglo XX, y aquí permanece un poco de esto.

EL NIÑO DIOS DE CABORCA. This expressive statue of the Holy Child may well date from around the time of the construction of the present mission church of La Purísima Concepción de Caborca, dedicated in 1809. Most sculptural representations of the Holy Child are rather bland and lacking in personality; this one, however, seems to represent a mischievous little boy rather than a newborn infant. It has an eventful history.

We were told that in December 1932, a local woman took the statue out of the church in order to fit it with new clothes for the Christmas season, as was the custom. While the statue was in her house, Sonoran state employees came to Caborca and destroyed the images in the church. (This activity was common in Sonora at this time, and related to attempts on the part of the socialist state government to extirpate the Catholic religion and "free" the poor folk of Sonora from superstition. The people who committed these acts of state-sponsored iconoclasm—often young, radical, idealistic schoolteachers—are referred to locally as *los quemasantos* or "the saint-burners." We met them in the Introduction and shall encounter them again later on in this book.)

The woman simply kept the image of the Christ Child in her home, holding an annual fiesta for Him at Christmastime. When she died, the statue passed to her brother, who kept the statue but discontinued the fiestas. When he died of tuberculosis, most of his possessions were burned, but the statue was thrown into the river that runs by Caborca, the Río Concepción. At some later date, two *vaqueros* (cowboys) were riding along the riverbank when they spotted what they thought was a doll in the branches of a tree. It was the statue of the Holy Child. One of the vaqueros took the statue to his home, where it remains, well cared for, to the present.

EL NIÑO DIOS DE CABORCA. Esta estatua expresiva del Niño Dios pudiera muy bien datar del tiempo de la construcción de la presente iglesia de la Purísima Concepción de Caborca, dedicada en 1809. La mayoría de las representaciones esculturales del Niño Dios, carecen más bien de personalidad; ésta sin embargo, parece representar a un pequeño niño travieso más bien que a un pequeño recién nacido. La historia de esta estatua es una historia dispareja.

RIGHT: The Holy Child of Caborca (El Niño Dios de Caborca)

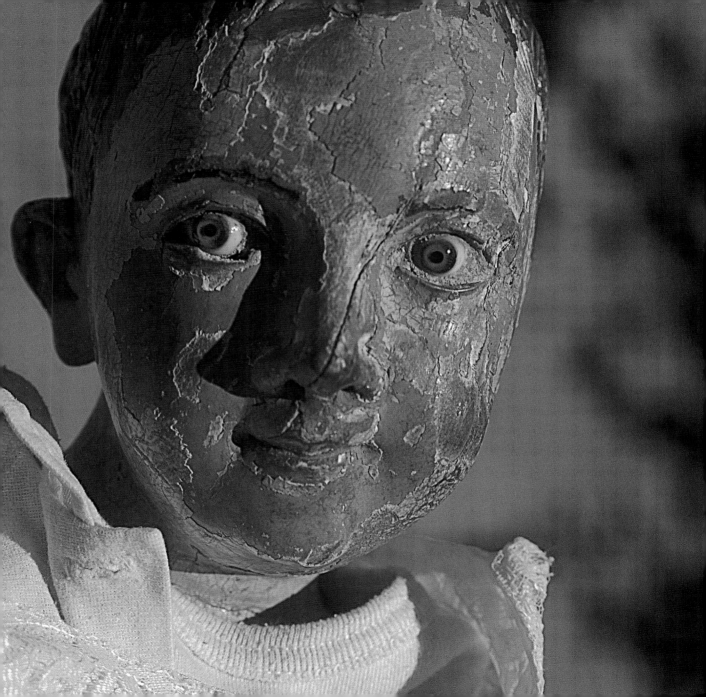

De acuerdo a nuestra informante, en diciembre de 1932, una lugareña tomó la estatua de la iglesia para efecto de coserle nuevos vestidos, como era la tradición. Mientras la estatua estaba en su casa, empleados del gobierno llegaron a la iglesia para destruir las imágenes (ésta actividad era común en Sonora en este tiempo, y estaba relacionada con los intentos de parte del gobierno socialista del estado de extirpar la religión católica y "liberar" de la superstición a la gente pobre de Sonora).

La gente que cometían estos actos iconoclastas patrocinados por el gobierno, eran jóvenes maestros radicales e idealistas, a los cuales los llaman localmente "los quemasantos". Durante el gobierno de Garrido Canabal, en Tabasco, se filmaron en blanco y negro imágenes en varios pueblos en donde se incendiaban las pinturas, esculturas y libros religiosos, dejando así un registro fílmico de la destrucción del arte religioso existente en Tabasco en esas fechas, registro fílmico que no se conoce en Sonora, aunque abundan los registros escritos históricos al respecto.

La señora sencillamente mantuvo la imagen del Cristo Niño en su casa, celebrando una fiesta anual para el Niño Dios en la época navideña. Cuando ella murió, la estatua pasó a manos de su hermano, quien la conservó pero descontinuó las fiestas. Cuando él murió de tuberculosis, la mayoría de sus posesiones fueron quemadas, pero la estatua fue arrojada al Río Concepción, que pasa por Caborca. Algún tiempo después, dos vaqueros iban cabalgando por las riberas del río, cuando observaron en las ramas de un árbol, un objeto que pensaron que era una muñeca. Era la estatua del Niño Dios. Uno de los vaqueros se la llevó a su casa, y como regalo de quince años, se la obsequió a su hija.

Si bien la familia tiene especial cuidado y cariño por la estatua, ésta es de una sola pieza de madera, está rajada y si no tiene un buen trabajo de restauración, se dañará sin que pueda ya repararse.

EL NIÑO PERDIDO IN HERMOSILLO. When Jesus was still but a lad, His mother took Him to Jerusalem, we are told, to the Temple. He disappeared, as boys can do, and when Mary found Him, He was engaged in learned discourse with the priests and elders (see Luke 2:41–52). Judging by its name (El Niño Perdido, "The Lost Child"), this is apparently the incident to which this statue refers, though that fact would be impossible to deduce from its

The Lost Child of Hermosillo (El Niño Perdido de Hermosillo)

GREAT BEAUTY AND THE POWERS OF CONVERSION

In his monumental *History of the Triumphs of Our Holy Faith* (1645), the Jesuit Andrés Pérez de Ribas records ways in which, at the beginning of the seventeenth century, religious paintings were put to use in the missions to the Yaqui Indians in what is now northwestern Mexico. "When the churches were completed," he writes, "the padres obtained for their adornment beautiful ornaments, images, and hangings of silk, deliberately depriving themselves by spending on church decoration the alms given them for food and clothing by the king. And these very religious ministers considered the money well spent because of the great help it gave in presenting the concepts of divine things to their flocks."

Pérez de Ribas also points out the initial and most important source of Sonoran religious art during the first three centuries of its existence: Mexico City. "One of the mission administrators sent from Mexico City … a painted altarpiece in which was depicted the Last Judgment, with Christ our Lord, Judge of the living and the dead and his most holy Mother at his side in glory, along with everything else usually painted to demonstrate what must happen on this most significant day … [including] those whom the angels carry off in their company to heaven, those whom the devils drag off damned to hell [and other] subject matter of the sort that the Yaquis liked to hear about in sermons … and

when they saw it depicted in the painting, it made such an impression on them, wrote the father their priest, that [simply] considering it put such awe and fright into them, that the very memory of it has been powerful in restraining them from many temptations and close approaches to sin …."

DE LA BELLEZA Y PODERES DE CONVERSIÓN

En su obra monumental *Historia de los triunfos de nuestra santa fe* (1645), el jesuita Andrés Pérez de Ribas hace referencia a la utilización de la imagen de la Virgen con el Niño en los brazos, que estaban en las iglesias de Sinaloa, para combatir las "supersticiones" de los indios. También registra que para principios del siglo XVII, en el caso de los yaquis, se utilizaron los retablos religiosos para dichos propósitos: "Acabadas las iglesias procuraron los padres adornarlas de vistosos ornamentos, imágenes, colgaduras de seda, quitándoselo de la boca y vestuario, de la limosna que para esto les da el rey. Y los muy religiosos ministros lo tienen por muy bien empleado por lo mucho que ayuda para que hagan concepto de las cosas divinas estas gentes, que es más de lo que se puede pensar."

Señala pues Pérez de Ribas, la procedencia inicial y más importante del arte religioso que llegó a Sonora

durante los tres primeros siglos de su historia: la ciudad de México. "Un padre de los que administraron estas misiones envió de México un retablo de pincel, en que estaba pintado el juicio final, con Cristo Nuestro Señor, Juez de vivos y muertos y su Santísima Madre a su lado en la Gloria, con todo lo demás que se usa pintar para declarar lo que ha de pasar ese señaladísimo día. Poniéndose a vista de los que los ángeles llevan en su compañía al cielo, los que los demonios arrastran condenados al infierno. Materia de la que gustaban oír predicar los yaquis y cuando la vieron pintada en el retablo, les hizo tal impresión, que escribió el padre su ministro, que esa consideración les puso tal pavor y espanto, que su memoria ha sido poderosa a retraerlos de muchas tentaciones y ocasiones próximas de pecados …".

appearance. The small statue, clad in a white dress as the young Jesus so often is, stands with arms outstretched in front of a black-and-gold-painted wooden cross. There are artificial flowers inside the painted metal *nicho* (a free-standing niche or covered shrine). The woman who owned this altar also had a nacimiento set up in her front room, on an adjoining wall, thus displaying two episodes in Jesus's childhood.

The gentle simplicity of the whole complex arrangement—statue, nicho, flowers, and candles, with a picture of the Virgin of Guadalupe on the wall beside the altar—is somehow moving. One senses that this is the heart of the household, the source from which strength and beauty flow into the lives of the people who live here.

EL NIÑO PERDIDO DE HERMOSILLO. Se nos ha dicho que cuando Jesús era niño fue llevado por su madre al templo en Jerusalén. Él se perdió, como los niños se pierden, y cuando María lo encontró, él estaba involucrado en una discusión religiosa con los sacerdotes y los ancianos (Lucas 2:41–52). Parece ser que este incidente es aplicable a esta estatua, aunque el hecho es que puede ser imposible de adjudicarse esa identificación a causa de su apariencia. La pequeña estatua está vestida de blanco, como comúnmente es representado Jesús, y está parada con los brazos abiertos enfrente de una cruz de madera pintada de blanco y dorado. Hay flores artificiales dentro del nicho metálico pintado. Griffith recuerda que la mujer dueña de este altar también tenía un nacimiento montado en un cuarto a la entrada de su casa, en una pared adyacente.

La sencilla simplicidad de todo este arreglo por otra parte complejo, estatua, nicho, flores y velas con una imagen de la Virgen de Guadalupe en la pared a un lado del altar, es conmovedora. Uno siente que éste es el corazón de la casa, la fuente de la cual emana la belleza y la fortaleza en la vida de sus moradores.

EL SANTO NIÑO DE ATOCHA DE LA CÁRCEL DE CANANEA. The Holy Child of Atocha seems to be basically a Mexican devotion, which began sometime in the early 1800s in the silver-mining town of Plateros, Zacatecas. In the late eighteenth century, a local nobleman had presented the church with a statue from Spain representing the Virgin of Atocha. In this manifestation, the Virgin is standing, with the Holy Child seated regally on her left hand. Somehow, the Child got separated from His mother and took on a life and

characteristics of His own. A legend of a little boy feeding prisoners from a basket got attached to the statue, as did the feeling that, Plateros being a mining town, the Holy Child should also be the patron of miners. Devotion to Him spread through northern Mexico, going as far north as the famous Santuario at Chimayó, north of Santa Fe, New Mexico.

This painting appears on the wall of the prisoners' chapel in the old Cananea jail, now a museum of the labor movement in northern Sonora. It was painted by Atanacio Lajeno in the 1940s and is one of four murals in the modified cell. The others depict the Virgin of Guadalupe, Saint Hedwig (an Eastern European saint with strong prisoner associations), and a bas-relief mural of Our Lady of Sorrows.

The Holy Child is dressed as a pilgrim to the shrine of Santiago de Compostela in Galicia, Spain. He wears a blue dress, a cloak, and a wide, floppy hat, and carries a basket and a pilgrim's staff and water gourd. He is flanked, as paintings of Him so often are, by vases of flowers … a sure clue, by our observations, that this is in fact a painting of a statue.

El Santo Niño doesn't just sit there in church; he goes out and helps people. In Chimayó, New Mexico, it is customary to leave gifts of tiny shoes by His statue, as it is believed that He wears His shoes out on nocturnal errands of mercy. He especially finds, feeds, plays with, and returns lost children.

Search and Rescue personnel in Tucson tell of a man who left his car after a quarrel with his wife. He had been drinking and got thoroughly lost in the desert. Many days later he stumbled, disoriented, into public sight again and was found by searchers. He had been in really bad shape, he said, until he met up with a little girl in a First Communion dress, who gave him a drink and showed him how to escape the sun's rays by sleeping in railroad culverts. Some of the search team who knew local Mexican culture got to talking about it later: "Little girl? Sounds like a Santo Niño story to me!"

EL SANTO NIÑO DE ATOCHA DE LA CÁRCEL DE CANANEA.

El Santo Niño de Atocha parece ser una devoción básicamente mexicana, que empezó a principios de 1800 en el pueblo minero rico en plata, de Plateros, Zacatecas.

Holy Child of Atocha (El Santo Niño de Atocha), Cananea

A fines del siglo XVIII, un aristócrata local se trajo la estatua de España representando a la Virgen de Atocha y la entregó a la iglesia. De alguna manera, el Niño fue separado de su madre, y a partir de ese momento tuvo vida y características propias. Existe la leyenda de que un niño pequeño alimentaba a los prisioneros utilizando una canasta, y esta leyenda se le adjudicó a la estatua, y también el sentimiento de que siendo Plateros un pueblo minero, entonces el Niño Dios debería ser también el patrón de los mineros. La devoción de este santo se difundió a través de todo el norte de México, llegando tan al norte como el famoso santuario de Chimayó, al norte de Santa Fe en Nuevo México.

La pintura está en la pared de la capilla de los prisioneros de la vieja cárcel de Cananea, hoy museo. Fue pintada por Atanacio Lajeno, y es uno de los cuatro murales de la celda. Los otros describen a la Virgen de Guadalupe, Santa Eduviges (una santa del este de Europa con una fuerte asociación con prisioneros) y un mural en bajo relieve de Nuestra Señora de los Dolores.

El Niño Dios está vestido como peregrino del camino hacia el santuario de Santiago de Compostela en Galicia, España. Tiene un vestido azul, una capa y un sombrero ancho y flojo; lleva una canasta, bastón y calabaza (bule) de peregrino. A sus lados, como muchas de sus representaciones de bulto, hay pequeños floreros, un seguro indicio de que de hecho es la pintura de una estatua.

Hay muchas historias acerca del Santo Niño ayudando a la gente. En Chimayó, se acostumbra dejar regalos de pequeños zapatos al lado de su estatua, ya que se cree que él los usa durante sus trabajos nocturnos para socorrer a la gente. Él encuentra, alimenta, juega y regresa a los niños

perdidos. Personal de búsqueda y rescate de Tucsón, cuenta de un hombre que dejó su carro después de un pleito con su esposa. Había estado tomando y se perdió en el desierto. Muchos días después, él apareció completamente desorientado en público y fue encontrado por el personal arriba citado. Dijo que había estado en muy mal estado, hasta que se encontró con una niña vestida de primera comunión, quien le dio de beber y le mostró como escapar de los rayos del sol, durmiendo cerca de los rieles del ferrocarril. Algunos del grupo de rescate que conocen la cultura mexicana local hablaban de esto después: "¿niña?, a mi me suena como una historia del Santo Niño de Atocha".

EL SANTO NIÑO DE ATOCHA NEAR MAGDALENA. The chapel that contains this statue is not in Magdalena exactly, but just out of town, on the highway that leads eastwards from Magdalena to Cucurpe, and on to the Río Sonora. This statue of the Santo Niño stands in a nicho on the main altar of the chapel, with offerings of flowers and candles before Him. Although the statue wears a hat and the cockleshell symbol of the pilgrimage to Santiago de Compostela, it lacks the usual staff, gourd, and basket. In a framed text to the right is a prayer to the Holy Child, with spaces left for the needs of the petitioner.

EL SANTO NIÑO DE ATOCHA DE MAGDALENA. La capilla que contiene esta estatua no está exactamente en Magdalena, sino a la salida, en la carretera que corre de Magdalena a Cucurpe, y de allí al Río Sonora. La estatua

RIGHT: *Holy Child of Atocha (El Santo Niño de Atocha), Magdalena*

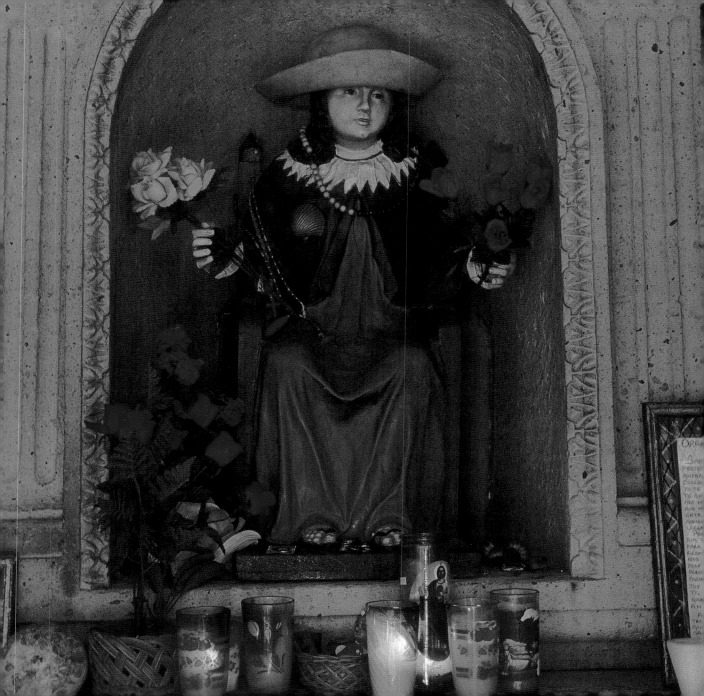

del Santo Niño está en un nicho en el altar principal de la capilla, con ofrendas de flores y veladoras enfrente de él.

A pesar de que la estatua lleva el sombrero y la "escalopa" símbolos de la peregrinación a Santiago de Compostela, carece del bastón, calabaza y canasta usuales. Un texto enmarcado a su derecha es una oración al Niño Dios, con espacios para que los visitantes, escriban peticiones.

EL SANTO NIÑO DE ATOCHA IN SANTA ANA VIEJO.

The village of Santa Ana Viejo is a few miles west of the large junction town of Santa Ana. Since its establishment in the eighteenth century, this beautiful place has been a town of Spaniards rather than an Indian mission. The Holy Child, with His hat, golden water gourd, and specially made costume, sits inside an ornate plywood nicho. Over the complex Gothic arch is burned the motto *"Yo bendigo este hogar"*—"I bless this home." A basket is in the Child's left hand. The picture behind the statue is of San Ysidro Labrador (Saint Isidore the Husbandman), patron of farmers and an important saint in this agricultural region.

It was in front of this statue that Griffith was told the story of the little boy who wandered away from a family picnic beside the nearby highway and got lost in the desert. Searchers were beginning to feel they would not find him alive, when he walked out to the highway, safe and sound. He had been scared for a while, he said, but then he met another little Boy who fed him from his basket, played with him for a while, and then showed him the

RIGHT: Holy Child of Atocha (El Santo Niño de Atocha), Santa Ana Viejo
FAR RIGHT: Nuestra Señora de la Candelaria, Hacienda del Cerro Pelón

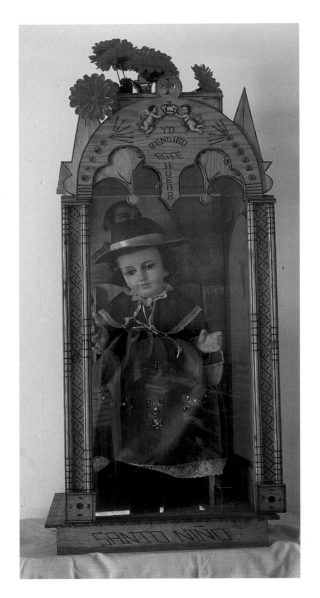

way to his parents' car and safety. There was no doubt in anyone's mind that this was the Santo Niño.

EL SANTO NIÑO DE ATOCHA EN SANTA ANA VIEJO.

El pueblo de Santa Ana viejo, está ubicado unos cuantos kilómetros al oeste del pueblo de Santa Ana. Este hermoso lugar fue un pueblo de españoles más que de indígenas desde mediados del siglo XVIII. El Santo Niño con su sombrero, calabaza dorada y traje de modelo especial, está sentado dentro de un nicho de madera ornado. Sobre el complejo arco gótico está pirograbado el lema: "Yo bendigo este hogar". En la mano izquierda del Niño está una canasta y la imagen detrás de la estatua es de San Isidro Labrador, patrón de los agricultores y un santo importante en esta región agrícola.

Le platicaron a Griffith enfrente de esta estatua, el cuento del niño pequeño que se separó de un picnic familiar a un lado de la carretera cercana y se perdió en el desierto. La gente que lo buscaba comenzaron a sentir que no lo encontrarían vivo, cuando entonces él salió de la carretera sano y salvo. Dijo el niño que había estado asustado por un rato, pero que él entonces se encontró a otro pequeño niño que lo alimentó de su canasta, jugó con él por un rato y entonces le mostró el camino hacia el carro de sus padres y hacia la seguridad. No existía duda en nadie que éste era el Santo Niño.

NUESTRA SEÑORA DE LA CANDELARIA, HACIENDA DEL CERRO PELÓN.

Christ is frequently depicted as a baby in the arms of His mother. The image we have selected for this book is that of the Virgen de la

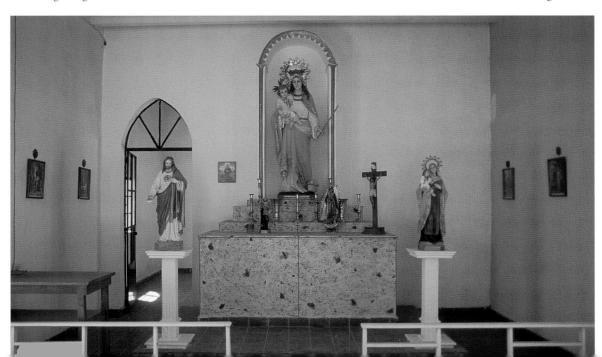

Candelaria, which commemorates Mary's visit to the temple for ritual purification, forty days after the birth of Jesus. The feast day associated with this portion of the Christian narrative is now called the Feast of the Presentation of Our Lord, celebrated on February 2. The popular English name for the feast is Candlemas. La Virgen de la Candelaria is the patroness of the Canary Islands, and her devotion is said to have been brought to Mexico by Canary Islanders.

This particular statue resides in the chapel of the Hacienda del Cerro Pelón, near San Miguel de Horcasitas. It is said to have come from Portugal sometime during the late nineteenth century. Other images on or near the altar include, from left to right, the Virgin of Guadalupe, San Ysidro Labrador (St. Isidore the Husbandman), and, on the wall to the right, a print of San Ysidro.

NUESTRA SEÑORA DE LA CANDELARIA, HACIENDA DEL CERRO PELÓN. Cristo es representado frecuentemente como un niño en brazos de su madre. La imagen que hemos seleccionado para este libro es

la de la Virgen de la Candelaria, que conmemora la visita de María al templo cuarenta días después del nacimiento de Jesús para purificación ritual. El día de fiesta asociado con esta parte de la narrativa cristiana es llamado actualmente la Fiesta de la Presentación de Nuestro Señor en el Templo, y se celebra el dos de febrero. El nombre popular para esta fiesta en inglés es Candlemas. La Virgen de la Candelaria es la patrona de las Islas Canarias, y se dice que su devoción se trajo a México por originarios de las Canarias.

Esta estatua particular está en la capilla de la Hacienda del Cerro Pelón, cerca de San Miguel de Horcasitas. Se dice que llegó de Portugal alrededor de fines del siglo decimonónico. Otras imágenes en el altar o cerca del mismo incluyen, de izquierda a derecha, la Virgen de Guadalupe, San Isidro Labrador, y en la pared a la derecha, una estampa de San Isidro.

Christ's Ministry

El ministerio de Cristo

STATUES FROM THE COLONIAL PERIOD are more common in Sonora than paintings. While almost every mission church has statues, only a very few—Tubutama, Oquitoa, Arizpe, and Moctezuma come to mind—have any significant number of paintings. Presumably there once were more, as parts of Colonial-era retablos or altarpieces, but most of the latter have disappeared.

It should also be borne in mind that paintings are more fragile than statues and also easier to destroy by iconoclasts intent on sacking the churches. And as we have seen, such people were active at one time in Sonora. It is quite possible that many paintings showing incidents of Christ's ministry once existed in Sonora, but this is the only one we know of, illustrating the very beginning of that ministry.

EN SONORA SON MÁS COMUNES las estatuas que las pinturas del período colonial. Mientras casi todas las iglesias tienen estatuas, solamente unas cuantas — Tubutama, Oquitoa, Arizpe y Moctezuma nos vienen a la mente— tienen algunas pinturas. Alguna vez hubo más, como partes de altares o retablos de la era colonial, pero la mayoría de los últimos han desaparecido como está arriba citado. Sabemos por Pérez de Ribas que llegaron retablos al territorio de los yaquis y existe referencia a retablos en muchas partes del territorio sonorense, destruidos por el paso del tiempo, ataques de los indígenas y otras causas (Kino cita en sus escritos haber recibido de Juan Correa una imagen de Nuestra Señora de Loreto, así como el haber enviado una imagen de San José a la misión de San José de la

Laguna, hoy San José de Guaymas; también hace mención a un retablo que instaló en la Misión de Dolores, hoy reducida a cimientos). También debe de considerarse que las pinturas son más frágiles que las estatuas, y también más fáciles de destruir por los intentos iconoclastas de saqueo de iglesias; sabemos que los quemasantos estuvieron muy activos en Sonora. Es muy posible que algunas pinturas mostrando el ministerio de Cristo, existieron alguna vez en Sonora, pero ésta es la única que conocemos que ilustre el principio de ese ministerio.

THE BAPTISM OF CHRIST was once part of the probable seventeenth-century retablo in the village of Oquitoa, a retablo we mentioned earlier in another context. What we know is that there are in Oquitoa a series of early Baroque paintings illustrating the Passion of Christ, and that this painting is among them. Jesus was baptized by John the Baptist in the River Jordan, at which time the Holy Spirit hovered over His head like a dove, and a Voice was heard to say, "This is my beloved Son, with whom I am well pleased." This incident marks the start of Jesus' ministry, and is mentioned in all four Gospels.

EL BAUTISMO DE CRISTO. En algún tiempo fue parte de un retablo fechado probablemente en el siglo XVII, ubicado en el pueblo de Oquitoa, retablo que mencionamos anteriormente dentro de otro contexto. Lo que es seguro es de que hay una serie de pinturas de los siglos XVI y XVII ilustrando la Pasión de Cristo, y que esta pintura forma parte de ellas. Jesús fue bautizado por Juan el Bautista en el río Jordán, y en ese tiempo el Espiritú Santo voló como una

paloma sobre su cabeza, y una Voz, se escuchó diciendo: "Éste es mi hijo amado, en quien me complazco". Este incidente marca el inicio del ministerio de Jesús, y se menciona en los cuatro Evangelios.

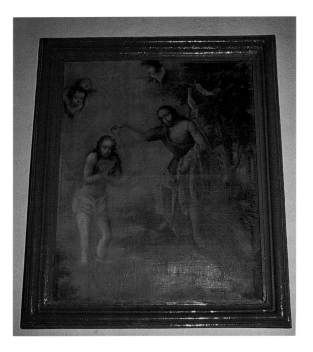

Baptism of Christ (El Bautismo de Cristo), Oquitoa

The Passion of Christ

La Pasión de Cristo

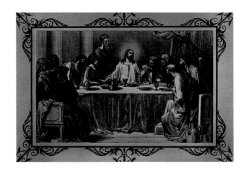

ABOVE: *The Last Supper (La Última Cena), San Rafael Ranch, Arizona*

LA ÚLTIMA CENA (THE LAST SUPPER). This lovely picture represents the work of at least two artists. The scene itself is from an 1865 engraving by the famous French illustrator Gustave Doré (1832–1883). Doré published a whole gallery of scenes from the Bible during the middle years of the nineteenth century—work that still resonates to this day. But in some way the picture as it stands is also the work of an anonymous (to us) artist from Ciudad Obregón, Sonora, who around 1986 had a booth in the market in that city. The painting was purchased from the artist and later given to Rubén and Carmen Ceballos by their *compadres*—the godparents of their daughter. (The compadre or co-godparent relationship is an important one in Mexican culture.) It now hangs in the Ceballos' kitchen at the San Rafael Ranch in Arizona, where Rubén has worked as a cowboy and foreman for over twenty years.

The picture is on the reverse side of a sheet of glass, but by what process it was placed there and by whom remains a mystery. According to the Ceballos family, the artist had no arms and was forced to paint using his mouth and feet to hold the brush. One possibility would be that the artist applied a coat of gold paint on the back of the glass, traced the engraving onto that painted surface, and then duplicated the original engraving lines with a sharp tool. Mexican Catholic homes are filled with commercially produced religious prints, some at least of which have been modified

and embellished since they came from the presses. It is also worth noting that late nineteenth-century Mexico was flooded with French religious engravings, which found their way into many homes, churches, and chapels.

The Last Supper is a very popular subject of religious prints in Catholic culture, and can be found in many kitchens on both sides of the border. It was the occasion, just before His capture and death, on which Jesus took and blessed bread and wine, told His followers that they were His body and blood, and thus instituted the central feature of the Catholic Mass.

LA ÚLTIMA CENA. Esta encantadora estampa representa el trabajo de cuando menos dos artistas. La escena está tomada de un grabado de 1865 del famoso ilustrador francés Gustave Doré (1832–1883). Doré publicó una galería completa de escenas bíblicas durante la primera mitad del siglo decimonónico— trabajo que aún impacta en nuestros días. Pero de alguna manera la estampa pos sí misma es también el trabajo de un artista anónimo (para nosotros) de Ciudad Obregón, Sonora, quien alrededor de 1986, tenía un puesto en el mercado municipal de esa cuidad.

La pintura fue adquirida del artista y entregada a Rubén y Carmen Ceballos por sus compadres— los padrinos de su hija (en la cultura mexicana es considerada como muy importante el compadre o la relación del padrinazgo). Hoy está colgada en la cocina de los Ceballos en el rancho San Rafael de Arizona, donde Rubén ha trabajado como un vaquero y capataz por más de veinte años.

La pintura está en el reverso de una hoja de cristal, pero el porqué ese proceso fue instalado ahí, y por quien, permanece un misterio. De acuerdo con la familia Ceballos, el artista no tenía brazos, y estaba forzado a pintar utilizando su boca y sus pies para sostener el pincel. (Nota: en Caborca existe una joven pintora parapléjica, Alina, que pinta al óleo todo tipo de imágenes, incluso religiosas, con un pincel en la boca.) Una posibilidad sería que el artista aplicara una capa de pintura de oro en el reverso del vidrio, trazaba el grabado sobre la superficie pintada, y entonces duplicaba las líneas del grabado original con un instrumento punzante. Las casas católicas mexicanas están llenas de estampas religiosas producidas comercialmente y de las cuales cuando menos algunas han sido modificadas y embellecidas después de haber salido de la imprenta. Vale la pena anotar que a fines del siglo diecinueve México estuvo inundado con estampas religiosas francesas, que llenaron casas, capillas e iglesias.

La Última Cena es un tema muy popular en las estampas religiosas en la cultura católica y puede encontrarse en muchas cocinas (y comedores) en ambos lados de la frontera. Fue en esta ocasión, justo antes de Su captura y muerte en la cual Jesús tomó y bendijo el pan y el vino, y les dijo a sus seguidores que estos eran Su cuerpo y sangre, instituyendo entonces la característica principal de la misa católica.

CHRIST AT THE COLUMN, FROM OQUITOA. This representation of Christ tied to a column for scourging also comes from the Oquitoa retablo. It may well have been a central figure in that composition. The subject is a common one in Mexican religious art and is related to the general goriness of Mexican representations of the Passion. Only two Gospels (John 19:1, Mark 14:65) mention Christ's flogging, and nowhere is it said that He was tied to

a column. The column has, however, become a strong part of the Mexican tradition and is sometimes included among the Instruments of the Passion.

CRISTO EN LA COLUMNA, DE OQUITOA. Esta representación de Cristo atado a una columna para su flagelación también proviene del retablo de Oquitoa. Puede haber sido la figura central en esa composición. Este tema es un tema común en el arte religioso mexicano, y está relacionado con las sangrientas representaciones mexicanas del tema de la Pasión de Cristo. Solamente en dos

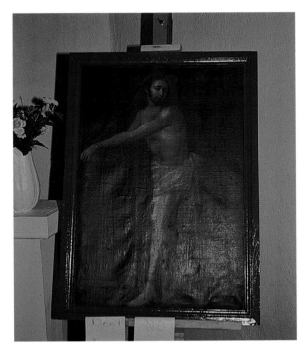

Christ at the column (Cristo en la columna), Oquitoa

Evangelios (Juan 19:1, Marcos 14:65) está mencionada la flagelación de Cristo. Sin embargo, la columna ha llegado a ser una parte importante de la tradición de Semana Santa.

LEGEND OF THE NAZARENO ACCORDING TO THE OLD-TIMERS OF TEPACHE

According to oral tradition, as recorded and published by Francisco Blanco Vázquez, José de la Luz Cadena's mother was responsible for bringing the Nazareno to Tepache, around the end of the nineteenth century. Once, before José de la Luz left on a trip from Sonora to Chihuahua to visit other relatives, he asked his mother, who lived with him, what she would like him to bring back to her. "Bring me the Mother and Child!" she replied.

Long familiar with his mother's great religious fervor, José de la Luz returned to his hometown leading a pack mule loaded with two wooden strongboxes. In one of these chests he carried the image of the Nazareno, which is still a part of the religious and cultural heritage of the village of Tepache, and which is constructed from a very special wood. In the other chest José de la Luz carried the image of the Madonna of the Rosary.

The holy images were set in appropriate places: the Nazareno in the church of Santa Ana in upper Tepache, and the Madonna in a separate chapel in the lower part of town.

At a later date, a group of local residents suggested moving the Nazareno figure from the church to the chapel. With this goal in mind, they very decisively took the sacred image down from the altar in order to transport it to its new home in lower Tepache. Carrying the Nazareno on their backs, they left the church and went down Obregón Street toward the south, accompanied by a number of local people who wished to escort the holy image to its new abode. They also planned to bring the image of the Madonna of the Rosary back to the church on their return trip. (This may have been one of the many *visitas* made by sacred images from town to town, or in this case between church and chapel: for a predetermined period of time, normally two weeks, santos may change places, always with the understanding that eventually they will return to their original locations.)

And as this parade of parishioners marched downhill, the ones who were carrying the Nazareno on their backs began to tire and to feel that their sacred burden weighed more and more with every step. So they decided to rest briefly in a place called Los Chinitos, where there was good shade, and meanwhile they carefully positioned the image on a flat rock that they found nearby.

After resting, the men attempted to continue on their way with their precious cargo, but when they tried to lift it up on their shoulders again, several pairs of brawny villagers failed in the attempt.

All this took place to the utter disbelief of those present, who did not begin to understand until someone said: "Let's see what happens if you turn the santo around so he faces upper Tepache. Then try to lift him."

So this was done, and when they turned the figure in the opposite direction, the effort required to lift it was minimal, so they carried it back to its original home, the church of Santa Ana, where it remained until the village was abandoned. Today the Nazareno of Tepache is preserved with great care in the Templo de Santa Teresita del Niño Jesús.

NOTE: This legend is similar to others in which a sacred image proves not to be movable from a particular location, even though its intended destination may have been elsewhere. For that reason churches or chapels sometimes are built on the spots where santos "decided to stay."

LEYENDA DEL NAZARENO SEGÚN LOS VIEJOS DE TEPACHE

Como en el caso del Nazareno de Tepache, que según la historia oral fue encargado a fines del siglo XIX por la madre de José de la Luz Cadena, quien en un tiempo, vivió con su hijo en Tepache. En cierta ocasión, José de la Luz tuvo que viajar a Chihuahua a visitar a unos parientes y antes de partir preguntó a su madre sobre que quería que le trajera de allá, a lo que su madre dijo: ¡Tráeme Madre e Hijo!

Conocedor del gran fervor religioso de su madre, José de la Luz, a su regreso al viejo pueblo lo hizo conduciendo una mula aparejada y cargada con dos fuertes cajones de madera. En uno de aquellos cajones Cadena traía la imagen del Nazareno, imagen que aún existe como patrimonio religiosocultural del pueblo de Tepache y está construído de una madera muy especial. En el segundo cajón José de la Luz traía la imagen de la Virgen del Rosario.

Las santas imágenes del Nazareno y de la Virgen del Rosario, traídas por José de la Luz Cadena de Chihuahua a Tepache, fueron ubicadas, las del Nazareno en Tepache de arriba y la de la Virgen del Rosario en su capilla.

Varios vecinos se propusieron llevar al Nazareno de la iglesia a la capilla, por lo que un día se presentaron en la iglesia y muy decididos tomaron del altar la sacra imagen, para transportarlo hasta su nuevo hogar, salieron de la iglesia con el santo a cuestas, siguieron su camino por la Calle Obregón hacia el sur y arroyo abajo, acompañados por una buena cantidad de lugareños, que acompañaban la santa imagen a su nueva morada y que de regreso traerían a la iglesia la imagen del Rosario, tal y como lo habían convenido. (Ésta puede ser una de las tantas "visitas" que se hacen de pueblo a pueblo o, en este caso de iglesia a capilla, en el cual durante un período determinado, normalmente de dos semanas, se intercambian posiciones los santos, para luego regresar al lugar original).

Allá iba arroyo abajo la caravana de feligreses, cuando quienes llevaban a cuestas al Nazareno, comenzaron a sentirse un poco cansados, experimentando como que aquel sacro cargamento pesaba cada vez más, decidiendo descansar un poco en un lugar llamado "Los Chinitos", pues allí había una buena sombra, colocando la imagen sobre una roca plana que se encontraba sobre aquella parte del arroyo.

Después de tomar un descanso suficiente, aquellos hombres tratan de seguir su camino con su preciada carga, más al querer levantarlo para izarlo ante sus hombros, varias parejas de forzudos lugareños tratando de levantar al santo, fracasaron en su intento.

Todo aquello sucedía ante la incredulidad de los presentes, que no alcanzaban a comprender lo que pasaba hasta que alguien dijo: "A ver, dénle vuelta al santo. Que su cara quede hacia Tepache de arriba y luego traten de levantarlo".

Así se hizo y cuando se perfiló la imagen en sentido contrario al que se llevaba, fue mínimo el esfuerzo que se hizo para levantarlo, procediendo a llevarlo a su primer hogar, la iglesia de Santa Ana, donde permaneció hasta que el pueblo fue abandonado, conservándose con extrema precaución actualmente en el Templo de Santa Teresita del Niño Jesús.

NOTA: Esta leyenda, registrada y publicada por Francisco Blanco Vázquez, es congruente con las demás leyendas en donde se establece que la sagrada imagen es inamovible, de cierto lugar, aunque su destino final fuera otro, y por dicha razòn se construyen las capillas o iglesias en el lugar en donde el santo "decidió quedarse" y allí se le rinde actualmente culto.

EL SEÑOR NAZARENO, CHURCH OF NUESTRA SEÑORA DE LA CANDELARIA, HERMOSILLO.

Also known as the Ecce Homo ("Behold the Man"), the figure of Jesus, scourged, crowned with thorns, and clothed in a red robe, is present in almost all of Sonora's churches. It was—and still is—used in Holy Thursday and Good Friday processions. On the latter occasions, a cross may be placed over one shoulder, and if the statue has moveable

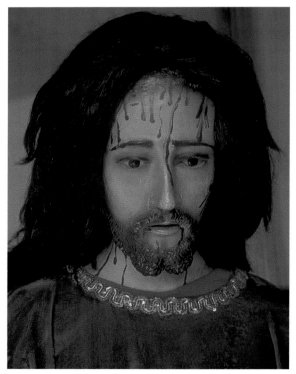

ABOVE: El Señor Nazareno, Nuestra Señora de la Candelaria, Hermosillo

FAR RIGHT: El Señor Nazareno, San Miguel de Horcasitas

arms, its hands can be positioned to hold the cross. This particular figure seems to be of comparatively recent date and may well be the work of the late Pedro Calles, of whom more later. As is often the case with dressed statues, the hair is probably human. The facial expression captures a remarkable gentleness and resignation.

EL SEÑOR NAZARENO, IGLESIA DE NUESTRA SEÑORA DE LA CANDELARIA, HERMOSILLO.

También conocida como el Ecce Homo, la figura de Jesús, flagelado, coronado con espinas y con un manto rojo, está presente en casi todas las iglesias de Sonora. Era— y aún es —utilizado en las procesiones del Jueves y Viernes Santo. En las del viernes, en algunas veces se colocaba una cruz sobre el hombro, y si la estatua tenía brazos con movimiento, sus manos pudieran ser colocadas para sostener la cruz. Esta figura en lo particular parece ser de una fecha relativamente reciente y puede ser el trabajo de Don Pedro Calles. Como es muy común el caso con las estatuas vestidas, el cabello es probablemente humano. La expresión facial captura una resignación y ternura extraordinaria.

EL SEÑOR NAZARENO, SAN MIGUEL DE HOR-CASITAS.

This is not a complete statue, but rather a finished head and two forearms, which can be mounted on an armature and clothed. When we photographed it, it had been stored in a cardboard box in the sacristy of the church. A Carmelite Sister removed it and showed it to us. The statue is carved of a very light wood, possibly the local *chilicote*, leading us to suspect that it might be the work of a local artist. Once again, its wig seems to be made of human hair.

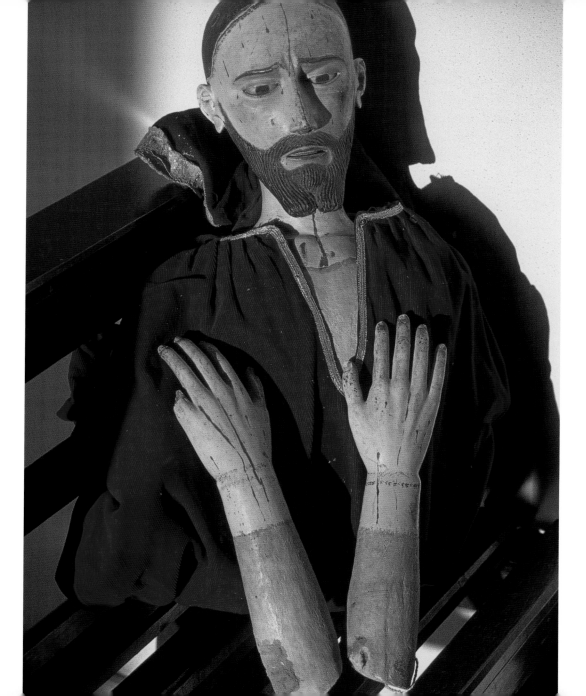

EL SEÑOR NAZARENO, SAN MIGUEL DE HOR-CASITAS. Ésta no es una estatua completa sino una cabeza y los antebrazos, que pueden ser montados en una armadura y vestidos. Cuando Griffith la fotografió, había estado almacenada en una caja de cartón en la sacristía de la iglesia. Una hermana carmelita lo sacó de la caja y nos lo enseñó. La estatua está tallada en una madera muy ligera, probablemente chilicote, de origen local, lo cual nos hace sospechar que ésta puede ser el trabajo de un artista local. Aquí también la peluca parece ser de cabello humano.

EL SEÑOR NAZARENO, SANTA ANA VIEJO. This statue was ordered in the 1970s or thereabouts from the religious sculpture firm of Casco Hermanos in Cholula (in Puebla, Mexico), and is a good example of contemporary popular religious statuary. It sits on a wooden platform, which is provided with slots for the carrying poles that lean against the wall behind it. Apparently the act of being carried in procession has placed some strain on the statue, as its feet and legs are encased in duct tape, under its red robe. Several metal "milagros" are pinned to the left side of the robe, an indication that this manifestation of Jesus has been asked for, and has probably granted, some sort of miracles.

Each year on Holy Thursday the men of Santa Ana Viejo carry the statue in procession to the modern town of Santa Ana, a few miles away across the river. Then, at around ten o'clock on Good Friday morning, El Nazareno leaves Santa Ana and is borne back to Santa Ana Viejo. Halfway there, the procession is met by a procession of women from Santa Ana Viejo, carrying the Virgin of Sorrows. This is *el encuentro final*—the final meeting between

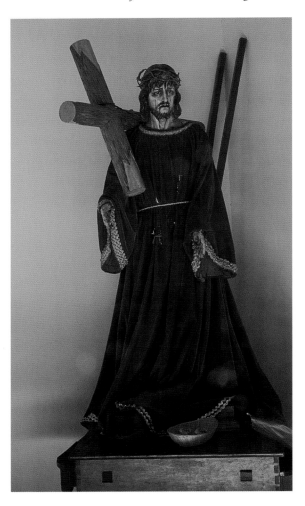

El Señor Nazareno, Nuestra Señora de la Candelaria, Santa Ana Viejo

Jesus and His mother, a dramatic scene that is re-enacted annually all over Mexico. The two processions join and go back to the older village.

The acquisition of such a large and probably expensive statue also reveals that this northern Sonoran farming and ranching community is indeed a prosperous one, and in fact this same community just completed the restoration of their beloved church.

EL SEÑOR NAZARENO, SANTA ANA VIEJO.

Esta estatua se ordenó alrededor de 1970 a la casa de escultura religiosa de los hermanos Casco en Cholula, Puebla, y es un buen ejemplo de la estatuaria popular religiosa contemporánea. Descansa en una plataforma de madera que tiene ranuras para colocar los postes y entonces poder cargar a hombros la estatua, durante las procesiones. Aparentemente el acto de cargar en procesión la estatua ha colocado alguna presión sobre la misma, ya que sus pies y piernas están envueltos en cinta, debajo de la túnica roja. En el lado izquierdo de la túnica están prendidos varios milagros.

Cada año el Jueves Santo los hombres de Santa Ana Viejo cargan la estatua en procesión hacia el pueblo de Santa Ana nuevo, ubicado unos cuantos kilómetros pasando el río. Entonces, aproximadamente a las diez de la mañana del Viernes Santo, el Nazareno deja Santa Ana nuevo y es regresado a Santa Ana Viejo. A medio camino, la procesión se encuentra con una procesión de mujeres que viene de Santa Ana Viejo, cargando la Virgen de los Dolores. Éste es el encuentro final— la reunión final entre Jesús y su Madre, una escena dramática que es representada anualmente en todo México. Las dos procesiones se reúnen y se regresan al pueblo viejo.

La adquisición de dicha estatua también nos hace saber que esta comunidad agropecuaria del norte de Sonora es una comunidad próspera, y de hecho esta misma comunidad acaba de terminar la restauración de su amada iglesia.

STATUES WITH HUMAN HAIR

In his 1730 chronicle, the Jesuit Father Cristóbal de Cañas points out the religious devotion of the indigenous Opata people and the special role of the Opata women, who maintained the tidiness and cleanliness of the churches, a tradition that continues to this day: "Three times a week they sweep them, dust the altars, clean the dust from the images, and beautify the hairpieces of the Lord and the Most Holy Mary, and they gather up any hairs that fall and carry them attached to their rosaries in very curious little bags."

We have observed in our research that the majority of images of the scourged Jesus Christ, often called Ecce Homo or, in Spanish, El Nazareno, have long hair, which confirms the continuous use of human hair in religious sculpture since the Colonial era. The Christ figure at San Juan de Guaymas, for example, possesses long locks somewhere between auburn and blond, probably because the donor had hair that color. Exceptions do exist, such as the image of the crucified Christ in the church of Nuestra Señora de la Candelaria in Colonia Villa de Seris, which was still on view not long ago—an image lacking hair but displaying two

other signs of the Nazareno, the crown of thorns and the back flayed by whipping; and furnished as well with leather hinges that permit it to be lowered in ceremonies reenacting Christ's descent from the Cross.

Cristóbal de Cañas also recorded for us the sixteenth-century use of religious prints: "They keep their small houses clean and like very much to adorn them with prints from Michoacán, which they do not stint themselves to buy." This custom, too, continues into the present, with prints such as the image of the burial of Christ (*Santo Entierro*) at Bácerac also used on home altars.

ESTATUAS CON CABELLO HUMANO

El padre Cristóbal de Cañas, en su relación de 1730 ya nos apunta de la devoción de los ópatas, y de la función de las mujeres a cuyo cuidado está en los pueblos el aseo y limpieza de las iglesias, tradición que hasta la fecha sigue en pie: "Tres días a la semana las barren, sacuden los altares, limpian el polvo a las imágenes, aderezan las cabelleras del Señor y de María Santísima; y los cabellos que se desprenden las juntan y en bolsitas muy curiosas los traen pendientes de sus rosarios".

Hemos observado a lo largo que en la mayoría de las imágenes de Nuestro Señor de Nazareno, cuentan con largas cabelleras, lo que confirma el uso del cabello humano en la escultura religiosa que viene desde la época de la Colonia, existiendo excepciones, como el de la imagen del Cristo Crucificado que está en la iglesia de Nuestra Señora de la Candelaria de Villa de Seris, que todavía hace poco tiempo se contemplaba sin cabello pero con los signos de la corona de espinas, y la espalda desollada por latigazos, contando asimismo con goznes cubiertos de cuero lo que permitían utilizarla en las ceremonias del descendimiento de la cruz. El Cristo de San José de Guaymas cuenta por cierto con una cabellera entre pelirroja y rubia probablemente la donante teniendo la cabellera de dichos colores.

Cristóbal de Cañas también nos señalaba el uso de las estampas religiosas, como es el caso de la imagen del Santo Entierro de Bácerac: "Sus casitas las tienen limpias y gustan mucho de adornarlas con estampas de Michoacán, y para comprarlas nada reservan".

EL SEÑOR DE LOS AFLIGIDOS, BY PEDRO CALLES ENCINAS. Pedro Calles, also known as Pedro Calles Encinas (1914–1994), was born in San Pedro de la Cueva, Sonora. (In Mexican tradition the mother's surname is given last, and is not always included when the name is repeated.) He lost his father in December 1915, when Pancho Villa, retreating into the mountains of Sonora, ordered

that all the men in the village be shot in reprisal for harassing his army. Calles showed an early aptitude for art and created his first piece of religious sculpture (now in Ures, Sonora) in 1943. In 1952 he received a grant from the governor of Sonora to study at the prestigious Academia de San Carlos in Mexico City, and later worked with the well-known Mexican sculptor Ignacio Asúnsolo. In 1956 he relocated to

Hermosillo, the capital of Sonora, where he worked for the rest of his life as a religious sculptor, maker of Baroque furniture, and art restorer. His work is found in many Sonoran churches, and as far afield as California and Arizona.

This impressive statue of El Señor de los Afligidos (the Lord of the Afflicted Ones) represents Christ resting on the Way of the Cross. Christ's face, reminiscent of a Greek bronze, is eloquent testimony to Calles's classical training in the Academia. The statue sits, suitably enough, in a neoclassic niche, flanked by elaborate Ionic pilasters and surmounted by a pediment occupied by two angels adoring a Host and a chalice. The eyes of the statue, we were told, are of glass, and came from Jerusalem. The shrine occupies an entire room of a private home in Colonia Villa de Seris in Hermosillo. The tiny statue between Christ's feet is a manifestation of the Christ Child called El Niño Divino. It is not unusual for shrines and altars to accumulate subsidiary images in addition to the major one.

El Señor de los Afligidos is also known as El Señor de Burlas (The Lord of Jokes), because it was at this point in His last day that Jesus was mocked and given His crown of thorns.

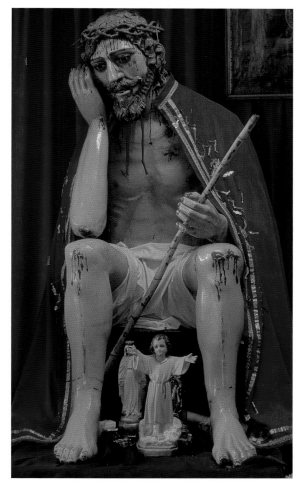

The Lord of the Afflicted Ones (El Señor de los Afligidos, El Rey de los Afligidos), by Pedro Calles Encinas

EL SEÑOR DE LOS AFLIGIDOS (EL REY DE LAS BURLAS), DE PEDRO CALLES. Pedro Calles (1914–1994) nació en San Pedro de la Cueva, Sonora. Quedó huérfano de padre en diciembre de 1915, cuando Pancho Villa, en derrota y retirada a través de las montañas de Sonora, ordenó que se fusilara a todos los hombres del pueblo en represalia de que algunos habían estado amenazando a su ejército. Don Pedro mostró una aptitud temprana para el arte, y creó su primer pieza de escultura religiosa en 1943, pieza que se encuentra en Ures, Sonora. En 1952 recibió una beca del gobernador de Sonora para

estudiar en la prestigiada academia de San Carlos en México, Distrito Federal, y después trabajó con el reconocido escultor mexicano Ignacio Asúnsolo. En 1956 se mudó a Hermosillo, capital del estado de Sonora, donde él trabajó como escultor religioso, y ebanista de muebles barrocos y restaurador de arte por el resto de su vida. Su trabajo se encuentra en muchas iglesias, capillas, hospitales y funerarias sonorenses, y también en California y Arizona.

La impresionante estatua del Señor de los Afligidos (también conocido en el sur de México como el Rey de las Burlas,), representa a Cristo descansando en el camino a la cruz. La cara de Cristo, reminiscencia de un bronce griego, es un testimonio elocuente del entrenamiento clásico de Calles en la Academia de San Carlos. La estatua descansa en un nicho neoclásico enmarcado por columnas jónicas y con un pedimento ocupado por dos ángeles adorando la hostia y el cáliz. Se nos informó que los ojos de la estatua eran de vidrio y provenían de Jerusalén. Este santuario ocupa todo un cuarto de una casa particular en Villa de Seris en Hermosillo. La pequeña estatua entre los pies de Cristo es una manifestación de Cristo Niño llamada el Divino Niño. Es común en los altares o santuarios que una imagen más grande sea acompañada por otra más pequeña del mismo santo.

EL SEÑOR DE LOS AFLIGIDOS, LA PINTADA.

This holy picture hangs in a roadside chapel near the restaurant at La Pintada, a few miles north of Guaymas on Highway 15. The print seems to have been made in the 1950s or possibly earlier. The statue in the center of the photograph is a commercial plaster rendering of the Pietà—the Virgin grieving over her dead Son.

EL SEÑOR DE LOS AFLIGADOS, LA PINTADA.

Esta imagen sagrada cuelga en una capilla asociada con una pintada, a medio camino entre Guaymas y Hermosillo, sobre la carretera 15. La estampa parece haber sido grabada

The Lord of the Afflicted Ones (El Señor de los Afligidos), La Pintada

en 1950 o probablemente antes de esa fecha. La estatua en el centro de la fotografía es una representación comercial de yeso de la Pietà.

CHRIST BEARING HIS CROSS, HUÉPAC. Christ on the Way of the Cross is a very common theme to find in Sonora's churches. This statue, complete with red robe, glass eyes, and real human hair, stands in the mission church of San Lorenzo de Huépac, in the Sonora River Valley.

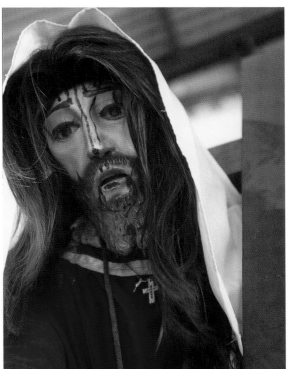

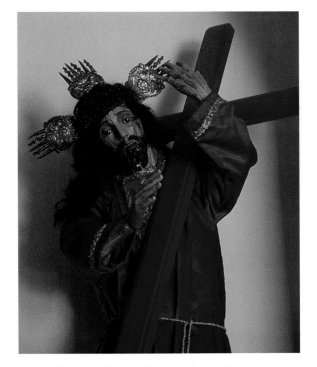

ABOVE : Christ bearing His cross (Cristo cargando su cruz), Huépac
RIGHT: Christ bearing His cross (Cristo cargando su cruz), San José de Batuc

CRISTO CARGANDO SU CRUZ, HUÉPAC. Cristo cargando la cruz en camino a la crucifixión, es un tema común en las iglesias sonorenses. Esta estatua, con capa roja, ojos de vidrio y cabello humano, se encuentra en la iglesia de San Lorenzo de Huépac en el valle del Río Sonora.

CHRIST BEARING HIS CROSS, SAN JOSÉ DE BATUC. This life-sized statue is probably Colonial in origin and stands in one of the communities to which residents of the mission town of Batuc resettled after the flooding of

their community by the waters of El Novillo Dam in the 1950s. The blood, along with the greenish pallor of Christ's skin, emphasizes Jesus's suffering as He stumbles up the path to His place of execution.

CRISTO CARGANDO SU CRUZ, SAN JOSÉ DE BATUC.

Esta estatua tamaño natural probablemente sea de origen colonial, y está en una de las comunidades de los cuales residentes del pueblo de San José de Batuc se reubicaron después de la inundación de sus comunidades por las aguas de la presa El Novillo, en 1950. La sangre, junto con la verde palidez de la piel de Cristo, enfatiza sus sufrimientos mientras Él tropieza en su camino hacia el lugar de su ejecución.

CHRIST BEARING HIS CROSS, SUAQUI.

Once again, we know nothing concerning this heavily repainted and somewhat battered statue besides its existence in the church at Suaqui. Christ carries a very small, almost symbolic, cross and wears a silver crown of thorns, which in combination with His white headcloth, forms a sort of modern burnoose. It may stand in this collection for many unspectacular, worn, but carefully preserved statues in Sonora's churches that have survived to the present day.

CRISTO SOSTENIENDO SU CRUZ, SUAQUI.

De nuevo nada sabemos en lo concerniente a esta estatua sumamente repintada y de alguna manera estropeada, a parte de su existencia en la iglesia de Suaqui. Cristo carga una cruz muy pequeña, casi simbólica, y tiene una corona de espinas hecha en plata, que en combinación con Su tocado blanco, forma una especie de moderno albornoz. Pudiera destacar en esta colección de estatuas poco espectaculares, usadas pero cuidadosamente preservadas en las iglesias sonorenses que han sobrevivido hasta nuestros días.

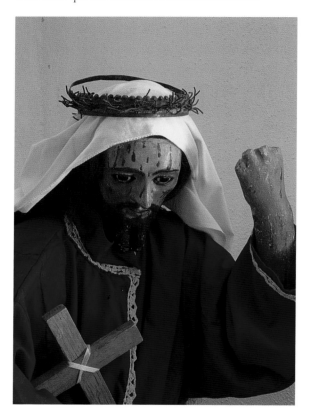

Christ bearing His cross (Cristo cargando su cruz), Suaqui

The Crucified Christ

El Cristo crucificado

VISITORS TO MEXICAN CHURCHES are often struck by the graphic suffering depicted in the crucifixes. Christ bleeds from a multitude of wounds, not all of them specifically mentioned in the Gospels. Blood seeps from beneath His loincloth. His knees, where He stumbled on the Way of Calvary, are often cut through to the kneecap (and the statue may actually have bits of real bone inserted in the knees). Not only has His back been scourged, but sometimes the flesh has been whipped off so that the ribs are laid bare. These ribs may be bones from a cow, bull, or steer; local opinion sometimes has it that they are human ribs. For the most part, these are not gentle, resigned Christs; they are in extreme agony, undergoing what one author has called the most painful form of execution devised by man. The Crucified Christs of Sonora for the most part fall into this pattern of intense agony.

QUIENES VISITAN LAS IGLESIAS MEXICANAS se ven impresionados por el sufrimiento gráfico que se muestra en los crucifijos. Cristo sangra de una multitud de heridas, no todas ellas mencionadas específicamente en los Evangelios. La sangre mana desde su taparrabos; sus rodillas, donde él tropezó en el camino al Calvario; están comúnmente cortadas en la rótula (y la estatua puede tener de hecho pedazos de hueso real insertados en las rodillas). No solamente tiene su espalda flagelada, sino que algunas veces la carne ha sido arrancada así que se pueden ver las costillas. Estas costillas pueden ser hueso de ganado; normalmente la opinión local es de que son

costillas humanas (en el último simposio sobre misiones jesuíticas celebrado el 2006 en Hermosillo, comentarios al respecto por parte de especialistas de la UNAM, apuntaban que de acuerdo con la doctrina católica sería imposible utilizar huesos humanos dentro de estatuas, ya que atentarían en contra de la resurrección de los cuerpos señalada en la Biblia). En su gran parte estos no son Cristos resignados, gentiles; están en una agonía extrema pasando por lo que una doctora ha llamado la forma de ejecución más dolorosa inventada por el hombre. Los Cristos Crucificados de Sonora en su gran parte caen dentro de este patrón de intensa agonía.

EL SEÑOR DE ÁTIL.

This is the statue mentioned at the beginning of the book, the one that was supposedly associated with Father Kino. A bit more information concerning Father Kino: Born Eusebio Francesco Chini in northern Italy in 1645, he arrived in the Pimería Alta—land of the northern Piman-speaking peoples—as a Jesuit missionary in 1687. He died in Magdalena, Sonora, and remains buried there. He is an important figure in Sonora and Arizona history—the first European to arrive in this region as a permanent resident. After Kino's arrival, nothing was ever as it had been. He brought wheat and cattle into the region, as well as Spanish culture and the Catholic religion, and began the process of connecting northwest Sonora to the outside world—a process that continues to this day.

The penciled note linking this statue with one of the major figures of Sonoran history, however, raises as many questions as it answers. Where did the sculptor Calles get his information? Was it to the Altar Valley or to Átil that Kino brought the statue? The possible association remains tantalizing.

The statue, however, stands on its own merits artistically, no matter what its associations might be. Painted in the whitish pallor of death, this is either the dead Jesus on the cross, or Jesus at the moment when He said, "It is finished," and then "he bowed his head, and gave up his spirit" (John 19:30). Jesus bleeds from every conceivable place—above and below his loincloth, the wound in His side, even His left nipple, balancing the spear wound on his right side. His shoulder joints are made of cloth (bloodstained, of course), so He can be removed from the cross and taken on Good Friday processions as a corpse in a bier. This is a typically Mexican treatment of crucifix statues, and one that harks back to the teaching of Christianity through drama. Átil is a mission community, after all, and this statue might be associated with the most famous Sonoran missionary of all.

This use of statues for dramatic presentations was common to Jesuit missions throughout the Americas, as this passage from a 1767 church inventory in Paraguay shows: "There is the sepulchre of Our Lord Jesus Christ which is used on the Good Friday procession. There is also a large Christ which is used in the procession on Holy Thursday, and during Lent on Ash Wednesday and Good Friday in the church … there are various statues of the Passion of Our Lord Jesus Christ for the Holy Thursday and Good Friday processions …"

And to this day, at these seasons, such statues are still taken out of churches all over the Americas and carried in processions that have their origin in these early mission teaching techniques.

RIGHT: El Señor de Átil

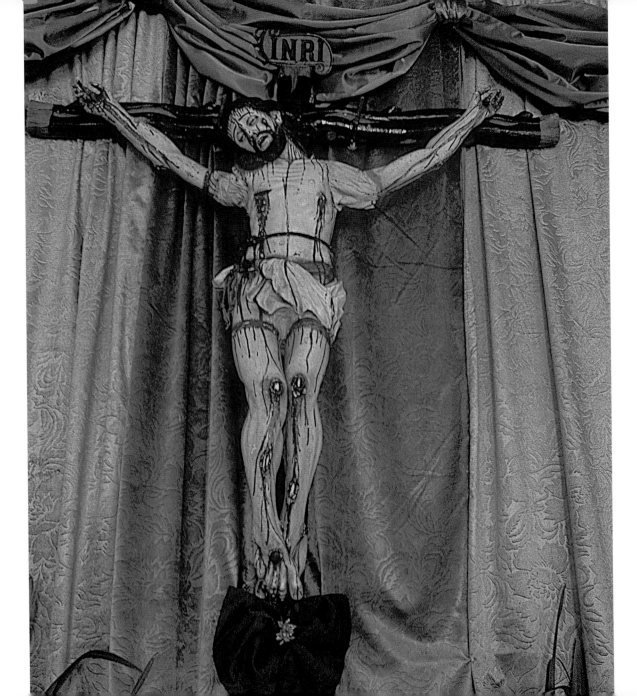

EL SEÑOR DE ÁTIL. Ésta es la estatua mencionada a principios del libro, aquella que está supuestamente asociada con el padre Kino. Un poco más por lo que toca a Kino: Nació Eusebio Chini en el norte de Italia en 1645 y, presa de enfermedades, prometió en caso de su curación adoptar el nombre de Francisco (por San Francisco Javier) y dedicarse a misionero, por lo que se conoce como Eusebio Francisco Kino. Llegó a la Pimería Alta —la tierra alta de los Pimas— como misionero jesuita en 1687. Falleció en Magdalena, Sonora, donde permanece enterrado. Es una figura importante en la historia de Sonora y Arizona— el primer europeo en llegar a esta región como su residente permanente. Después de la llegada de Kino, nada fue como había sido. Introdujo el trigo y el ganado a la región así como la religión católica y la cultura española, e inició el proceso de conectar el noroeste de Sonora con el resto del mundo, un proceso que continua hasta este día.

La nota a lápiz que une a esta estatua con una de las principales figuras de la historia sonorense, sin embargo genera tantas preguntas como respuestas. ¿De donde obtuvo su información Don Pedro Calles? Fue al Valle del Altar o a Átil a donde trajo esta estatua Kino? La asociación posible permanece tentadora.

Sin embargo, la estatua destaca por sí sola artísticamente, no importa cual sea su asociación. Pintada con la palidez blanca de la muerte, ésta representa o al Jesús Muerto en la cruz, o a Jesús en el momento cuando "dijo: 'Todo está cumplido,' e inclinando la cabeza entregó el espíritu" (Juan 19:30). Sangra de cada lugar concebible— arriba y debajo de su taparrabos, la herida en el pecho, aún en su tetilla izquierda, balanceando la herida de lanza del lado derecho.

Las articulaciones de los hombros están hechas de tela (por supuesto, manchadas de sangre), para que así Él pueda ser bajado de la cruz y llevado a las procesiones de los Viernes Santos como un cadáver en andas. Éste es un tratamiento típicamente mexicano de las estatuas crucificadas, tratamiento que se remonta a la enseñanza del cristianismo a través del drama. Átil es una comunidad misionera, después de todo, y esta estatua puede estar asociada con el más famoso de todos los misioneros sonorenses.

Este uso de estatuas para representaciones dramáticas era común en las misiones jesuíticas a través de toda América, como lo muestra un inventario de 1767 de Paraguay: "éste es el sepulcro de Nuestro Señor Jesús Cristo que se utiliza en las procesiones del Viernes Santo. También está un Cristo grande que se utiliza en las procesiones del Jueves Santo, y durante la cuaresma en el Miércoles de Ceniza y en el Viernes Santo en la iglesia … hay varias estatuas de La Pasión de Nuestro Señor Jesucristo para las procesiones del Jueves Santo y Viernes Santo …" y hasta estos días, y en las mismas fechas, tales estatuas aún se sacan y se llevan en procesión por toda América, procesiones que pudieron haber tenido orígenes en las primeras técnicas de enseñanza religiosa.

EL SEÑOR DEL RETIRO, EL MOLINOTE. El Molinote is a former sugar-cane hacienda (the name means "the big mill") in the Sonora River Valley. A small twentieth-century chapel stands just to the east of town, near the highway, and in this chapel is a life-sized crucifix, probably dating from the late eighteenth century. The statue's face appears to have been battered, its head leans to the right,

and its eyes are partly closed and its mouth open. Its cross is contained inside a large, cross-shaped frame, which has been lined with red velvet. Pinned to the velvet are hundreds of

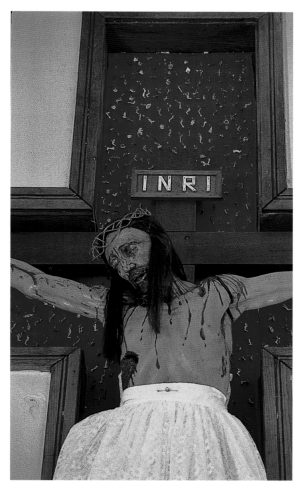

El Señor del Retiro (Our Lord of the Retreat), El Molinote

the tiny, metal ex-votos called *milagros* ("miracles") in Mexico. They represent arms, legs, heads, hearts, whole kneeling bodies—in short, a wide range of body parts for which miraculous cures have been requested and/or received. For this is El Señor del Retiro (Our Lord of the Retreat), a well-known giver of miracles. People come from all over Sonora, Arizona, and even California to seek cures from this miraculous statue.

The history of El Señor del Retiro is confused, to say the least. It is possibly first mentioned in the diary of the Franciscan Fray Juan Agustín de Morfi's trip through the Sonora Valley in 1781. He mentions visiting the house of Don Francisco Salcedo, where there was a life-sized, lovely statue of Jesus "of Buen Retiro." The editor of Morfi's account assumes he meant that the statue came from the Spanish ceramic and metal art factory of Buen Retiro. We wonder whether "El Señor del Buen Retiro" might not have been the name of the statue. The present Señor del Retiro is certainly made of wood, not ceramic or metal. During the 1930s, the statue is said to have been in nearby Suaqui, Baviácora, Ures, and perhaps other towns, apparently hidden from los quemasantos. Legend tells us that it spent some time buried, only to be discovered protruding from the ground by vaqueros, who brought it to El Molinote, where the present chapel was built to contain it. It has been here since the 1940s.

Legend and popular belief tell us more concerning the statue. Its hair, we have been informed, is not only human hair—a common addition to statues of Christ—but it is growing. It is certainly long, hanging over the image's chest on both sides.

So there we have El Señor del Retiro, a somewhat battered but reputedly powerful large crucifix, which is the focus for pilgrims who come individually or with their families to ask for and repay miracles. Its feast day is September 13, when a priest from Baviácora comes to say Mass. The statue is also venerated during Holy Week.

EL SEÑOR DEL RETIRO, EL MOLINOTE. El Molinote es una antigua hacienda de caña de azúcar ubicada en el valle del Río Sonora. Al este del pueblo, cerca de la carretera, se encuentra ubicada una pequeña capilla del siglo XX, y en esta capilla está un crucifijo tamaño natural, fechado probablemente de fines del siglo XVIII. La cara de la estatua aparece estropeada, su cabeza se inclina hacia la derecha, sus ojos están parcialmente cerrados y su boca abierta. La cruz está a su vez insertada dentro de un marco grande en forma de cruz que ha sido cubierto con terciopelo rojo. Prendidos al terciopelo están cientos de los pequeños exvotos metálicos denominados "milagros" en México. Representan brazos, piernas, cabezas, corazones, cuerpos hincados, en resumen una amplia variedad de las partes del cuerpo por las cuales curaciones milagrosas han sido solicitadas y/o recibidas. Por esto el Señor del Retiro es un muy bien conocido dador de milagros. Viene gente de todas partes de Sonora, Arizona y aún California, a solicitar curaciones de esta estatua milagrosa.

La historia del Señor del Retiro es confusa por decir lo menos. Lo que puede ser su mención más temprana se encuentra en el diario del viaje del fraile franciscano Juan Agustín de Morfí en el Valle de Sonora en 1781. Menciona visitar la casa de Don Francisco Salcedo, en donde estaba una enorme estatua de Jesús, tamaño natural, del Buen Retiro. El editor de la relación de Morfí, asume que la estatua venía de la fábrica de cerámica y metal artísticos del Buen Retiro (la fábrica del Buen Retiro era la fábrica Real de cerámica). El Señor del Retiro del Molinote es hecho de madera, no de cerámica o metal. Durante la década de 1930, la estatua aparentemente estuvo en Suaqui, Baviácora, Ures y tal vez otros pueblos, aparentemente escondida de los quemasantos. Cuenta la leyenda de que pasó algún tiempo enterrada, solo para ser descubierta por unos vaqueros cuando salía del suelo, vaqueros que se la trajeron al Molinote, donde se construyó la presente capilla para contenerla, y así ha permanecido desde 1940.

Nos cuenta la leyenda y la creencia popular algo más, concerniente a la estatua. Su cabello, se nos ha dicho, no solo es cabello humano —una adición como a una de las estatuas de Cristo— pero está creciendo. Ciertamente es largo y cuelga a ambos lados del pecho de la imagen.

Así que aquí tenemos al Señor del Retiro, un crucifijo grande, de alguna manera estropeado, pero considerado muy poderoso, que es el foco de peregrinos que vienen individualmente o con sus familias a pedir milagros y pagar mandas. El día de su fiesta es el 13 de septiembre, cuando un sacerdote de Baviácora viene a decir misa. La estatua también es venerada durante Semana Santa.

EL SEÑOR CRUCIFICADO DE SAN MIGUEL DE HORCASITAS. We know nothing about this striking little (about one foot long) crucifix save its existence. Its appearance alone, however, is enough to merit inclusion in this book. In a land of brutally suffering Christs, this

RIGHT: Crucified Christ (El Señor Crucificado), San Miguel de Horcasitas

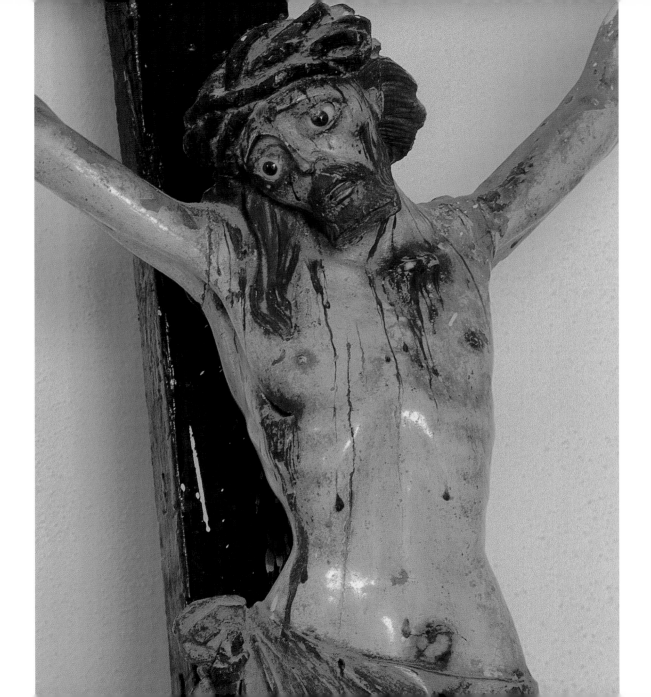

corpus is the most agonized in our experience. His eyes bug out, His mouth gapes open, His tongue protrudes. At this stage of our investigations we did not think to check the statue's back for lacerations, but small chips of what appears to be bone have been set in its knees. Although we have no information connected with this striking little work of art, it needs none save its own strong statement of salvation through extreme suffering.

EL SEÑOR CRUCIFICADO DE SAN MIGUEL DE HORCASITAS. Nada sabemos acerca de este impresionante crucifijo pequeño (aproximadamente de un pie de altura) salvo que está en San Miguel. Su sola apariencia sin embargo es suficiente para que amerite que se incluya en este libro. En tierra de Cristos sufriendo brutalmente, este cuerpo es el más agonizante en nuestra experiencia, con sus ojos saltones, su boca abierta y una lengua sobresaliente.

En esta etapa de nuestras investigaciones no pensamos revisar la espalda lacerada de la estatua, pero pequeños pedazos de lo que parece ser huesos, están insertados en sus rodillas. A pesar de que no conocemos historia alguna conectada con esta pequeña obra de arte llamativa, no necesita ninguna salvo su propia y fuerte declaración de salvación a través del sufrimiento extremo.

EL SEÑOR DE NUESTRA SEÑORA DE LA CAN-DELARIA, HERMOSILLO. This is another statue with little or no story behind it. At the time we photographed it, it was in a storeroom of the church of Nuestra Señora de la Candelaria in Hermosillo, while the church itself was undergoing repairs. The total calmness of the face suggests

a date in the nineteenth century, when neoclassic calm had replaced Baroque agony in the carving of crucifixes. The statue is totally bald; it doubtless once had a wig, and probably either a crown of thorns or the three-rayed *tres potencias*

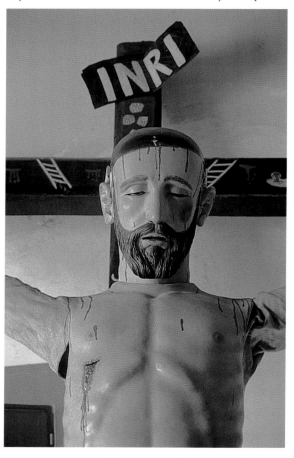

ABOVE & OPPOSITE PAGE: El Señor de Nuestra Señora de la Candelaria, Hermosillo

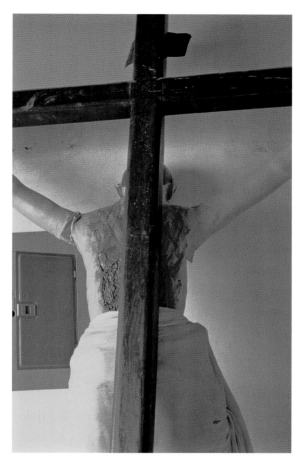

EL SEÑOR DE NUESTRA SEÑORA DE LA CANDELARIA, COLONIA VILLA DE SERIS, HERMOSILLO.

Ésta es otra estatua con poca historia. Cuando Griffith la fotografió, estaba en un almacén de la iglesia de Nuestra Señora de la Candelaria en Villa de Seris, mientras se hacían reparaciones en la iglesia. La calma total de la cara sugiere fechas del siglo XIX, cuando la calma neoclásica había reemplazado a la agonía barroca en la talla de los crucifijos. La estatua está completamente calva; sin duda alguna, tuvo alguna vez una peluca, y probablemente una corona de espinas o las "tres potencias de plata" de tres rayos que algunas veces aparecen en la cabeza de Cristo. La vista posterior de la estatua revela que, a pesar de la total impasibilidad de su cara, este Cristo también, ha sido seriamente flagelado, aunque no son visibles las costillas. Las articulaciones de los hombros son de tela, para permitir que se doblen los brazos y pueda ser llevado en andas, como a un cadáver.

LOS CRISTOS NEGROS DE ACONCHI—THE BLACK CHRISTS OF ACONCHI.

This story begins in the town of Esquipulas, in Guatemala, far to the south. In the late sixteenth century, the Indians of Esquipulas commissioned a Spanish sculptor named Pedro Cataño to make them a crucifix. But not just an ordinary crucifix: because the Spaniards, who had often treated them poorly, were white, they wanted their Christ statue to be dark, like themselves. So goes the origin legend of the famous Señor de Esquipulas, a crucifix with a black corpus. Because the town was on a major pilgrimage route, and already associated with healing earth and hot springs, the devotion to

(three powers) of silver that sometimes appear on Christ's head. A look at the statue's back reveals that, despite the total impassivity of its face, this Christ, too, has been seriously scourged, although the ribs are not visible. The shoulder joints are made of cloth, to permit the folding of the arms to fit the figure into a bier.

Our Lord of Esquipulas spread. It moved north through Chiapas and Oaxaca, as far as Chimayó, New Mexico, where the famous Santuario was dedicated to Our Lord of Esquipulas before the Santo Niño de Atocha gained local importance. And, apparently because there are hot springs in the Sonora River Valley near the mission of Aconchi, a black Christ statue ended up in that community as well.

However, on April 5, 1934, a group of quemasantos arrived in Aconchi and stripped the church of its images.

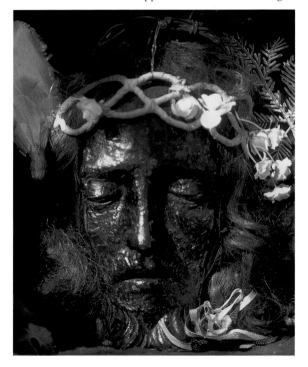

Head of the original Lord of Esquipulas (Cristo Negro de Esquipulas), from Aconchi

FAR RIGHT: A newer Black Christ of Esquipulas, Aconchi

These they loaded in a car with the intention of taking them to be burnt in Hermosillo. However, when they got to the section of the road called *las seiscientas curvas* (the six hundred curves), several images fell out of the car. A bonfire was built on the spot, and all the images were consigned to it. Presumably, as we have been told was the custom, the larger statues were chopped to bits to make them burn more easily. The quemasantos left the scene, and Jesús Tánori Contreras came upon the fire. Recognizing the face of the Christ of Esquipulas, he took a branch of the thorny *garambullo* tree and pulled it from the flames. He then carried it to his home. The face of the Black Christ has ever since been on the altar of Jesús's daughter, Doña Julia Tánori Dórame. At the time we photographed it, this was in the village of La Labor, near Aconchi. Doña Julia has since moved to Hermosillo with her precious relic.

However, back in Aconchi, the statue of the Black Christ was replaced, and it is this replacement that hangs over the high altar of the Aconchi church. With it comes its own origin legend, one which takes into account neither the Guatemalan Esquipulas story nor the actions of los quemasantos.

A long time ago, we were told by a woman arranging flowers in the Aconchi church, a group of evil women decided to kill their *padrecito* (priest). They poisoned his dinner, and waited. If he didn't ring the church bell at the usual hour, they would know he was dead. However, the bell rang at the appointed time; the priest had not died. As was his custom, he had gone after his meal to say a prayer and kiss the feet of the crucified Christ. Christ, taking pity on him, sucked the poison out of his body. The statue turned black with the poison and has been black ever since.

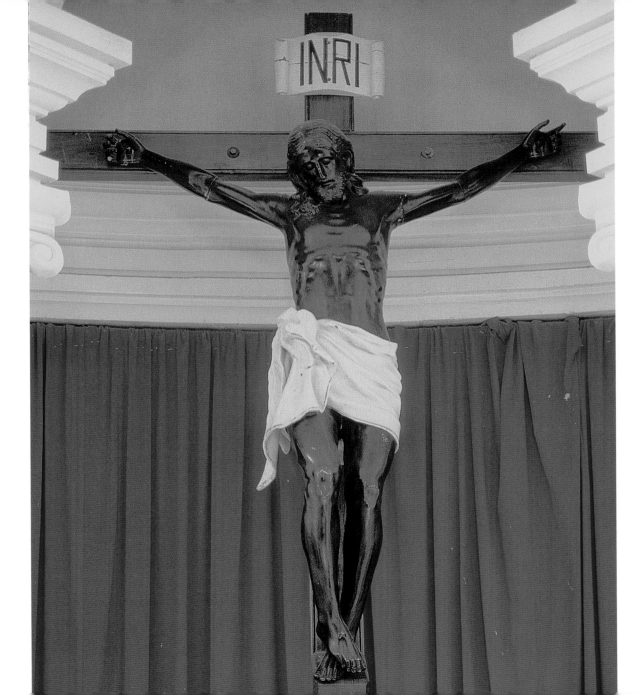

This is a wonderful story, and in fact it is not original to Aconchi or even Sonora. It is one of two poison-related stories that are told to explain the origin of the black Señor del Veneno (Lord of Poison) now hanging in the Mexico City cathedral. So legends can move around, attaching themselves to whatever location is appropriate, just as statues and paintings can. And speaking of statues moving, there was once another statue of the Black Christ of Esquipulas … in Tucson! When the Mexican army left Arizona after the 1854 Gadsden Purchase, the statue went with them to their new headquarters in Ímuris. And there it still is, except that it isn't black anymore! During the 1990s, the then-resident priest had it "restored" … and it is now a pale pink. Art moves, legends drift about, and art can be changed … Why? Because this is the real world, and not some museum.

LOS CRISTOS NEGROS DE ACONCHI.

Nuestra historia empieza en el pueblo de Esquipulas, en Guatemala, muy al sur de Sonora. A fines del siglo XVI, los indígenas de Esquipulas comisionaron un escultor español, de nombre Pedro Catano, para que les hiciera un crucifijo. Pero que no fuera un crucifijo ordinario a causa de que los españoles, que eran blancos, y comúnmente maltrataban a los indígenas, estos querían que su estatua fuera oscura como ellos mismos lo eran. Así empieza el origen de la leyenda del famoso Señor de Esquipulas, un crucifijo de cuerpo negro. A causa de que el pueblo estaba en una importante ruta de peregrinación, y que ya estaba asociada con manantiales y con tierra sanadora, la devoción hacia Nuestro Señor de Esquipulas se extendió. Ésta fué desde el norte de Chiapas y Oaxaca hasta Chimayó, Nuevo Mexico, donde el famoso Santuario fue dedicado a Nuestro Señor de Esquipulas antes del Santo Niño de Atocha cobrara local importancia. Y aparentemente porque hay manantiales en el valle del Río Sonora cerca de la misión de Aconchi, una estatua negra de Cristo terminó en esa comunidad.

Como sea, el 5 de abril de 1934, un grupo de quemasantos llegaron a Aconchi y despojaron a las iglesias de estas imágenes. Estas fueron cargadas en un carro, con la intención de llevarlas a quemar a Hermosillo. Cuando fueron a la sección del camino llamado "las seiscientas curvas", las imágenes cayeron fuera del carro. Una hoguera fue construida en el punto, y todas las imágenes fueron consignadas al fuego. Presumiblemente, como hemos dicho que era la costumbre, las estatuas fueron cortadas en pedazos para hacerlas arder más rápido. Los quemasantos dejaron la escena, y Jesús Tanori Contreras llegó después del fuego. Reconociendo la cara del Cristo de Esquipulas, tomó una rama del espino garambullo y lo empujó hacia las llamas. Después lo cargó hasta su casa. La cara del Cristo Negro ha estado siempre en el altar de la hija de Jesús, Doña Julia Tanori Dorame. En el tiempo en que tomamos la fotografía, ésta se encontraba en la villa La Labor, cerca de Aconchi. Doña Julia se ha mudado a Hermosillo con su preciosa reliquia.

De vuelta en Aconchi, la estatua del Cristo Negro fue reemplazada, y es este reemplazo que cuelga sobre el altar de la iglesia de Aconchi. Con éste viene su propia leyenda que no menciona ninguna de las historias de los Esquipulas, tampoco las acciones de los quemasantos.

Hace mucho tiempo, me dijo una mujer, arrancando flores en la iglesia de Aconchi, que un grupo de mujeres malvadas decidieron matar al padrecito. Ellas envenenaron

su cena, y esperaron. Si él no hubiera tocado la campana a la hora usual, ellas hubieran sabido que estaba muerto. Como sea, la campana sonó a la hora designada, el padre no había muerto. Como era su costumbre, él se fue después de su comida, a decir un rezo y besar los pies del Cristo Crucificado. Cristo, tomando pena por él, absorbió el veneno del cuerpo del padre. La estatua se volvió negra con el veneno, y ha seguido siendo negra desde entonces.

Ésta es una hermosa historia, y de hecho no es originaria ni de Aconchi, ni de Sonora; es una de las dos historias relacionadas con el Cristo Negro del Veneno, de México D.F. Así que las leyendas viajan y se vinculan asimismas a cualquier ubicación que les sea apropiada, como lo hacen las estatuas y las pinturas. Y hablando de estatuas itinerantes, en un tiempo existió otra estatua de nuestro Señor de Esquipulas … ¡en Tucsón! Cuando el ejército mexicano se retiró de Tucsón después de lo que en Estados Unidos se ha denominado "la compra Gadsden", la estatua viajó con ellos a sus nuevos cuarteles en Ímuris, y ahí permanece, ¡excepto de que ya no es negra! Durante la década de 1990, el sacerdote que era entonces párroco, ordenó "restaurarla", y ahora goza de un color rosa pálido. El arte viaja, las leyendas desvían su rumbo y el arte puede ser modificado … ¿por qué? Porque ésta es una realidad, y no un mundo de museo.

EL CRISTO DE MEZQUITE, VIÑA EL POR-VENIR. The Porvenir Winery is a few miles north of Hermosillo and was established in the late 1990s. The owners built a chapel and furnished it with rustic mesquite altars, designed, we were told, by an artist from Guanajuato. This weathered corpus, only slightly modified from the natural mesquite, hangs over the main altar, itself a rustic mesquite creation. The entire chapel interior is lovely, modern, and rather outside the traditional Sonoran aesthetic. As people come into the region from other parts of Mexico, they bring with them their own ideas and practices, with the result that Sonora, like all the rest of the world, is changing.

EL CRISTO DE MEZQUITE, VIÑA EL PORVENIR. El viñedo el Porvenir está localizado a unas cuantas millas al

El Cristo de Mezquite, Viña El Porvenir

norte de Hermosillo, establecido a fines de la decada del 90 del siglo pasado. Los propietarios construyeron una capilla, y la amueblaron con altares rústicos de mezquite, diseñados, según se nos informó, por un artista de Guanajuato.

Este Cristo que cuelga sobre el altar principal, es una creación rústica. La capilla en su interior es agradable, moderna y más bien fuera de la tradición estética sonorense. Al recibir Sonora a gentes que provienen de diversas regiones de México, y al traer estas sus propias costumbres y prácticas, Sonora está cambiando, como el resto del mundo.

EL SEÑOR DE PALO FIERRO, HERMOSILLO. In
the 1960s, a new native art form took Sonora by storm—Seri Indian ironwood carving. The Seris, a hunting and gathering group who live on the coast of the Sea of Cortez, discovered that if they carved statuettes of local wildlife from the local ironwood or *palo fierro*, they could sell them to tourists and dealers from the United States. Thus was born an important regional artistic industry—two industries, in fact, because local Mexican craftsmen discovered that they, too, could make and sell the ironwood carvings. Their work is usually done with power tools, and is often less finished and sophisticated than the genuine Seri work, which is typically handmade.

This crucifix was purchased at a large street booth specializing in ironwood carvings in Hermosillo, in 2002. It was made in a Mexican workshop in the same city. It was the only such religious piece on a surface the size of two ping-pong tables; the other pieces were more obviously aimed at the tourist and curio trade, be it Mexican or American. However, a crucifix is by its nature religious art and

might easily end up in a home altar or chapel … so it appears here. It alone of the objects illustrated here is in the possession of the authors.

EL SEÑOR DE PALO FIERRO, HERMOSILLO.
Alrededor de 1960, una nueva manifestación artística nativa sorprendió a Sonora … la talla del palo fierro de los Seris.

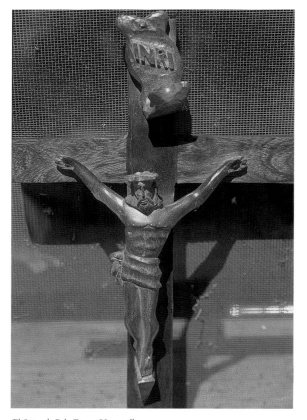

El Señor de Palo Fierro, Hermosillo

Los Seris, un grupo de cazadores y recolectores que viven en las costas del Golfo de California (Golfo de Cortés, Mar Bermejo), descubrieron que si tallaban figuras de la vida marina en el palo fierro local, podrían venderlas a turistas y tratantes de los Estados Unidos. Así nació una importante industria artística regional. De hecho, dos industrias, porque los artesanos mexicanos descubrieron que ellos también podían hacer y vender las tallas de palo fierro. Su trabajo normalmente es hecho con instrumentos eléctricos, y comúnmente es de menor sofisticación y terminado que él de los Seris.

Este crucifijo se adquirió en un expendio callejero en Hermosillo, en 1992 localizado fuera del edificio de correos, en la Calle Serdán. Fue hecho en un taller de Hermosillo (la mayoría de los talleres estaban o están localizados en el barrio del Palo Verde). Era la única pieza religiosa que sobresalía en una mesa del tamaño de dos mesas de ping-pong; las otras piezas estaban destinadas más obviamente al comercio de turistas o curiosidades, para mexicanos o estadounidenses. Sin embargo, por naturaleza un crucifijo es arte religioso, y puede estar destinado a un altar o capilla casera, así que por eso se incluye aquí. Esta imagen es la única de todas illustradas aquí que está en posesion de los autores. (Hacia 1995, mientras Manzo trabajaba en Bancomer, dos funcionarios del Distrito Federal, cuando menos, le solicitaron "Crucifijos de palo fierro", para colgarlos en la pared de sus recamaras).

EL SEÑOR DE PALMAS, TECORIPA. On Palm Sunday many Catholics take the palm fronds that are distributed at Mass and weave them into crosses or other patterns. The

crosses are then sometimes hung near the doorways of houses as a protection against lightning. Occasionally a family of artisans will make more elaborate palm sculptures and sell them outside the church. This palm crucifix, which we found in the old mission church of Tecoripa, is identical to many that Griffith has seen for sale in Oaxaca City just before Holy Week, and might possibly come from that southern location.

EL SEÑOR DE PALMAS, TECORIPA. Una de las tradiciones de los católicos durante el Domingo de Palmas es tomar las hojas de palmas que se distribuyen durante la misa, y las tejen en forma de cruces u otros patrones. Las cruces a veces se cuelgan cerca de los portales o puertas de

ABOVE: El Señor de Palmas, Tecoripa

las casas como una protección para que no caigan los rayos. Ocasionalmente una familia de artesanos puede hacer trabajos más elaborados de palmas y venderlos afuera de las iglesias. Este crucifijo de palma, que encontramos en la vieja iglesia misional de Tecoripa, es idéntico a muchos de los que Griffith ha visto para su venta en la ciudad de Oaxaca poco antes de Semana Santa y posiblemente pueda provenir de esa localidad sureña.

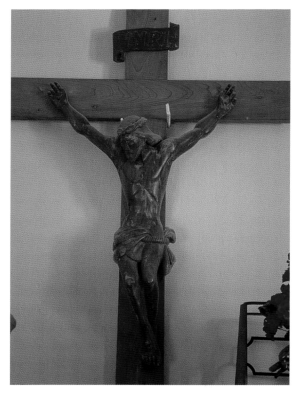

El Señor de la Capilla de Zapópan

EL SEÑOR DE LA CAPILLA (CHAPEL) DE ZAPÓPAN, ÁLAMOS. This lovely, recent crucifix in the sacristy of the chapel of Our Lady of Zapópan is signed "Francisco Figueroa, *carpintero*." It is one of the very few signed pieces of religious sculpture we have encountered.

EL SEÑOR DE LA CAPILLA DE ZAPÓPAN, ÁLAMOS. Este hermoso crucifijo de madera está en la sacristía de la capilla de Nuestra Señora de Zapópan, y firmado: "Francisco Figueroa, carpintero". Es una de las pocas piezas que hemos encontrado de escultura religiosa firmada por el autor.

CRISTO CRUCIFICADO CON LA VIRGEN DE DOLORES, OQUITOA. Crucifixes do not always stand alone in Sonoran churches. Often they are accompanied by one or more attendant figures, creating a Crucifixion scene as it is described in the Gospels. The most common of these attending figures is Our Lady of Sorrows, Jesus' mother, the Virgin Mary. Here on the left side altar of the mission church at Oquitoa, the eighteenth-century Christ, wearing a silver crown of thorns, which in turn displays the tres potencias, is accompanied by an equally old representation of His sorrowing mother. In fact, this Virgin is not a complete statue, but rather a finished wooden head and hands mounted on an armature and dressed. These *bultos de vestir*, or "statues to be dressed," are not uncommon in Sonora's Colonial churches. After all, a head and hands can be transported on a pack horse or mule much more easily than can a life-sized statue.

The small figure to the left is an eighteenth-century statue of Saint Joseph, and the other images represent the Virgin in several of her other guises.

CRISTO CRUCIFICADO CON LA VIRGEN DE DOLORES, OQUITOA.

En las iglesias sonorenses los crucifijos no siempre están solitarios. Seguido están acompañados por una o varias figuras, creando una escena de la Crucifixión, de acuerdo a la descripción de los Evangelios. La más común de estas figuras acompañantes es la de la Virgen María, la madre de Jesús, Nuestra Señora de los Dolores. En el altar lateral izquierdo de Oquitoa el Cristo del siglo XVIII, quien tiene una "corona de espinas" hecha en plata que a la vez muestra las "tres potencias", está acompañado por una igualmente antigua representación de su madre dolorosa. De hecho, esta Virgen no es de cuerpo completo, sino más bien una cabeza y manos de madera montados y vestidos sobre una armadura. Estos "bultos de vestir" no son raros en las iglesias coloniales de Sonora. Después de todo, una cabeza y manos pueden ser transportadas en caballos o mulas más fácilmente que una estatua de tamaño natural.

La figura pequeña a la izquierda es una estatua del siglo XVIII de San José, y las otras imágenes visibles son de las otras representaciones de la Virgen.

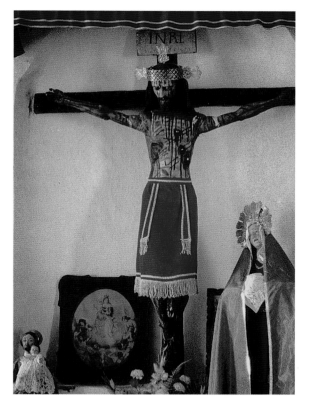

Cristo crucificado con la Virgen de Dolores, Oquitoa

EL SEÑOR Y LA VIRGEN DE DOLORES, SAN MIGUEL DE HORCASITAS.

Often, as is the case here at Horcasitas, the Virgin stands just in front of the cross, eyes rolled upwards, hands clasped. The mission church in Horcasitas has a very complete, life-sized Crucifixion set. Two more of the statues from this set appear immediately following this illustration.

EL SEÑOR Y LA VIRGEN DE DOLORES, SAN MIGUEL DE HORCASITAS.

Seguido, como en el caso de San Miguel de Horcasitas, la Virgen se halla enfrente de la cruz, los ojos girados hacia arriba, manos apretadas. La iglesia de la misión de San Miguel de Horcasitas tiene un juego muy

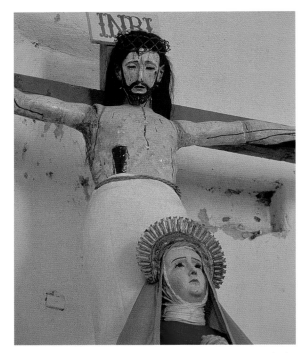

SAN JUAN EVANGELISTA, SAN MIGUEL DE HORCASITAS. Hay otras dos figuras que pueden o suelen aparecer junto con el Cristo Crucificado. Una es la del "apóstol amado por Jesús", identificado como San Juan Evangelista, de quien tradicionalmente se cree haya sido autor del libro de Juan y del libro de las Revelaciones.

SANTA MARÍA MAGDALENA, SAN MIGUEL DE HORCASITAS. The last member of the complete Crucifixion scene is Saint Mary Magdalene, an important female follower of Jesus who was the first to discover his empty tomb on Easter morning.

completo de la Crucifixión tamaño natural. Dos más de las estatuas aparecen inmediatamente después de esta ilustración.

SAN JUAN EVANGELISTA, SAN MIGUEL DE HORCASITAS. There are two other figures who may appear with the crucified Christ. One is the "apostle Jesus loved," who is identified as Saint John the Evangelist, traditionally believed to have been the author of the Book of John and of the Book of Revelation.

ABOVE: El Señor y la Virgen de Dolores, San Miguel de Horcasitas
RIGHT: San Juan Evangelista, San Miguel de Horcasitas

OPPOSITE PAGE: Saint Mary Magdalene (Santa María Magdalena), San Miguel de Horcasitas

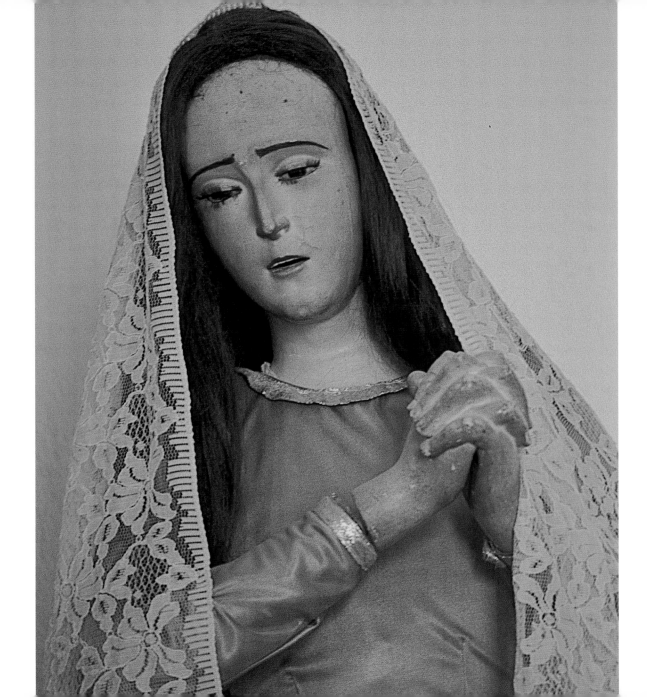

SANTA MARÍA MAGDALENA, SAN MIGUEL DE HORCASITAS. El último miembro de la escena de la crucifixión es María Magdalena, una seguidora importante de Jesús quien fue la primera en descubrir la tumba vacía la mañana de la Pascua.

LA VIRGEN DOLOROSA, AT THE CHURCH OF NUESTRA SEÑORA DE LA CANDELARIA, HERMOSILLO. This statue of the Sorrowing Mother, concerning which we have no information other than its existence, was photographed in the same storeroom as was the Christ figure from the same church. The statue is unusual because of the gentle grief shown by its features, and its downcast eyes. The typical Colonial Dolorosa has an agonized face and eyes rolled upwards, towards either heaven or the cross on which her Son is dying. Colonial-period statues, in fact, tend to represent types rather than individuals. When we find a statue with its own personality, like this one, we might be justified in suspecting it to be of a later, perhaps nineteenth-century, date.

LA VIRGEN DOLOROSA, IGLESIA DE NUESTRA SEÑORA DE LA CANDELARIA, HERMOSILLO. Esta estatua de la Madre Dolorosa fue fotografiada en el mismo almacén en donde se encontró la figura del Cristo de la misma iglesia. Esta imagen es diferente a causa de que sus rasgos muestran una tierna aflicción, y está cabizbaja. La típica Dolorosa colonial tiene una cara en agonía y los ojos girando hacia arriba, mirando hacia el cielo o la cruz en donde su hijo está agonizando. Las estatuas del periodo colonial, de hecho, tienden a representar tipos más bien que individuos. Cuando encontramos una estatua con su propia personalidad, como esta, estaríamos justificados para considerar que sea de un periodo tardío, tal vez del siglo XIX.

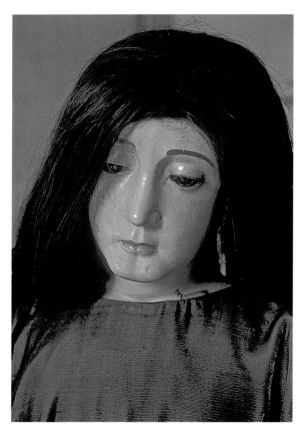

The Sorrowing Mother (La Virgen Dolorosa), Nuestra Señora de la Candelaria, Hermosillo

The Entombed Christ

El Santo Entierro

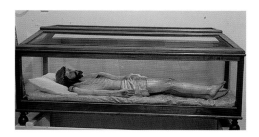

MANY COLONIAL CRUCIFIXES are so constructed that the arms are moveable and can be folded to the sides of the body after the Crucifixion, so He may be placed in a suitable receptacle such as a bier. Often the dead Savior is carried in procession through all or part of the town on Good Friday evening, frequently accompanied by a local band playing dirges, and by other statues, such as that of the Sorrowing Mother.

MUCHOS CRUCIFIJOS COLONIALES están construidos de tal manera de que las articulaciones de los hombros sean movibles y que los brazos puedan doblarse a los lados del cuerpo. Esta práctica probablemente se originó por la necesidad de descender al cuerpo en la tarde del Viernes Santo y "enterrarlo" en algún recipiente apropiado tal como un catafalco o andas funerarias. Muy seguido el Salvador muerto es llevado por gran parte del pueblo, acompañado por la banda local tocando música de salmos o cantos fúnebres, y otras estatuas como la de la Dolorosa acompañando la procesión.

EL SANTO ENTIERRO, CAPILLA DEL CARMEN IN HERMOSILLO. Some such Christ statues, for one reason or another, remain off the cross all year-round. This transforms such a statue from a Cristo Crucificado (Crucified Christ) to a Santo Entierro (a Holy Burial or

Entombed Christ). Several Sonoran churches contain such statues, often displayed in a specially constructed, glass-sided bier. Such a Santo Entierro resides in the sacristy of La Capilla del Carmen in Hermosillo. Tucked away out of the sight of most church-goers, it is nevertheless a good introduction to this type of statue, with its hinged arms at its sides, contained in its ball-footed glass *urna* or case.

SANTO ENTIERRO, CAPILLA DEL CARMEN EN HERMOSILLO. Algunas de las imágenes de Cristo no permanecen en la cruz durante todo el año. Esto las transforma de ser un Cristo Crucificado en un Santo Entierro. Varias iglesias sonorenses tienen estas estatuas, seguido contenidas en un catafalco especialmente construido, con vidrios a los lados. Uno de estos Santos Entierros se encuentra en la sacristía de la Capilla del Carmen en Hermosillo. Guardado y fuera de la vista de la mayoría de los feligreses, sin embargo es una buena introducción a este tipo de estatua, con sus brazos de bisagra a los lados y contenida en una urna de cristal.

La tradición de las urnas viene desde la colonia; recordemos el caso del Cristo de Saeta, que fue llevado a Arizpe, en donde fue colocado en una urna de cristal, como es el caso de docenas de imágenes de Cristo Yaciente localizadas en las iglesias de Sonora. En Hermosillo, en el altar izquierdo de la catedral metropolitana de Nuestra Señora de la Asunción, está otra imagen del Santo Entierro, también en urna, probablemente más reciente.

THE SANTO ENTIERRO DE BÁCERAC on the Río Bavispe, on the other hand, is the object of much public devotion—so much so that a commercial print of the statue was commissioned and distributed. We first learned of this statue when we discovered such a print framed behind glass, on the altar of a roadside chapel to the Virgin of Guadalupe near Agua Prieta, Sonora. It is a photograph of this print, since removed from the chapel, that is presented here. To our knowledge only two other Sonoran statues have been commercially reproduced in print form: the San Francisco statue in Magdalena (by Currier and Ives and later by José Guadalupe Posada), and another statue in Bácerac, an Immaculate Conception, which at the time of its reproduction was in the priest's private chapel.

The legend behind the Santo Entierro de Bácerac is this: One day a strange pack mule arrived in Bácerac. It proved to be carrying a wood and glass case containing the image of the Entombed Christ. The image was placed in the church, where it remains to this day. Apparently all of this occurred before 1887, as it is believed that, although the great Bavispe earthquake of that year destroyed much of the church nave and toppled the towers, the roof did not fall over the place where the Santo Entierro was.

This story of an image arriving accidentally in "its" town has many parallels all over Mexico. Perhaps the most famous one is the legend of the image of Nuestra Señora de la Soledad al pie de la Cruz (Our Lady of Solitude at the Foot of the Cross), the patroness of Oaxaca City, whose statue arrived at its destination in a pannier on the back of a mysterious mule sometime in the seventeenth century.

The statue in Bácerac is considered highly miraculous and is the object of pilgrimages, especially from the mountains to the east of the Río Bavispe. Most of the miracles

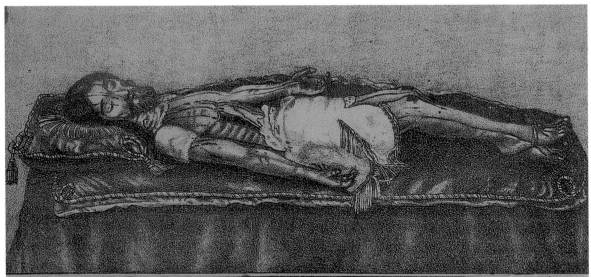

Milagrosa Imagen del SANTO ENTIERRO, que se venera en la Iglesia Parroquial de Santa María de la Asunción. BÁCERAC, SONORA.

of which we have been told involve sudden cures. Although pilgrims can and do arrive at any time of year, the first Friday in March is the fiesta day for this statue. (It seems common all over Mexico for special images of the Crucified or Entombed Christ to be feasted on one of the Fridays of Lent.)

EL SANTO ENTIERRO DE BÁCERAC. En contraste, el Santo Entierro del Rió Bavispe es objeto de mucha devoción pública, tanta que se comisionó la manufactura de una estampa comercial de la estatua y todavía se distribuye. Supimos por primera vez de esta estatua

ABOVE: Entombed Christ (El Santo Entierro), Bácerac

cuando descubrimos una de estas estampas en un marco metálico y cubierta de cristal, en un altar en una capilla de camino dedicada a la Virgen de Guadalupe cerca de Agua Prieta, Sonora. Es una fotografía de la estampa, que ya no está en la capilla, la que aquí se ilustra. Solo tenemos conocimiento de otras dos estatuas sonorenses que hayan tenido reproducciones comerciales: la estatua de San Francisco en Magdalena (que fue grabada en las planchas de Currier and Ives y de José Guadalupe Posada, los grabadores más importantes y prolíficos de los Estados Unidos y Mexico, en sus tiempos), y otra estatua de Bácerac, la Virgen de la Inmaculada Concepción.

Ésta es la leyenda del Santo Entierro de Bácerac: Un día una acémila llegó a Bácerac. Ésta llevaba una caja de madera

y vidrio conteniendo la estatua del Santo Entierro. La imagen se colocó en la iglesia, donde permanece hasta nuestros días. Aparentemente esto sucedió antes de 1887, y se cree que a pesar de que el gran terremoto de Bavispe destruyó gran parte de la nave de la iglesia y tumbó las torres, el techo no cayó sobre el lugar en donde estaba el Santo Entierro.

La historia de una imagen llegando accidentalmente a "su" pueblo tiene muchos paralelos en todo México. Tal vez la más famosa es la leyenda de la imagen de Nuestra Señora de la Soledad al Pie de la Cruz, la santa patrona de Oaxaca, cuya estatua llegó a la ciudad de Oaxaca en una canasta a lomos de una mula misteriosa en algún periodo del siglo XVII.

La estatua de Bácerac es considerada por la gente serrana muy milagrosa, y es objeto de peregrinaciones, especialmente provenientes de las Sierras al este del Río Bavispe. La mayoría de los milagros que nos fueron relatados involucran curaciones repentinas. A pesar de que los peregrinos pueden y llegan en cualquier tiempo al pueblo, el primer viernes de marzo es el día de la fiesta de esta estatua (parece ser común en todo México que las imágenes especiales del Cristo Crucificado o del Santo Entierro se festejen en uno de los viernes de la cuaresma).

TWO IMAGES FROM BACANORA. There are two striking images of Christ in the church in Bacanora. One represents Christ as He stumbled on the Way of Calvary, bowed down under the burden of the cross. Such images are often called El Señor de la Caída (the Lord of the Fall). This statue occupies a square, glass-paned, wooden case, and has an expression of longing intensity on its face. The other is a Santo Entierro that, when lifted up, reveals marks of a terrible scourging on its back. Animal ribs have been inserted into the statue's back, apparently giving rise to a local belief that it is in fact constructed around a human body.

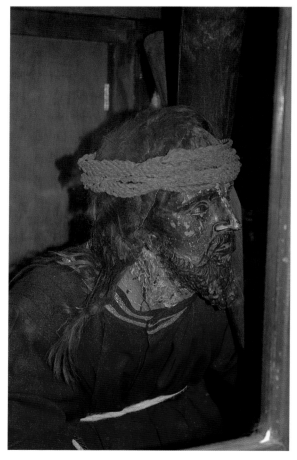

The Lord of the Fall (El Señor de la Caída), Bacanora

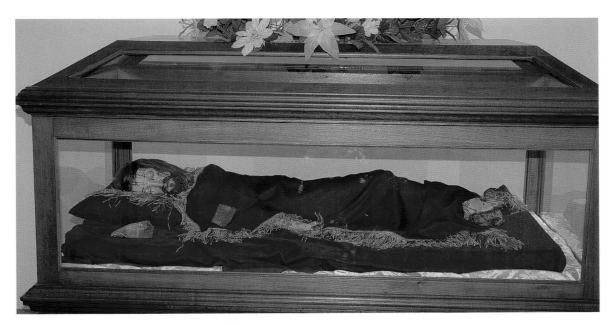

DOS IMÁGENES DE BACANORA. Éstas son dos sorprendentes imágenes de Cristo en la iglesia de Bacanora. Una representa a Cristo mientras Él se tropieza en el camino del Calvario, doblándose bajo el peso de la cruz. Tales imágenes comúnmente son llamadas el Señor de la Caída. Esta estatua ocupa una caja de madera cuadrada, con paneles de vidrio, y tiene una expresión de intensa nostalgia en la cara. La otra es un Santo Entierro que, cuando se levanta, revela marcas de unas terribles flagelaciones en la espalda. Se han insertado costillas de animal en la espalda de la estatua, aparentemente dando así origen a una creencia local de que la imagen de hecho está construida alrededor de un cuerpo humano (Nota: esta imagen es de una madera muy liviana y pudiera ser de origen local, güérigo, y también de artista local).

ABOVE & RIGHT: *The Entombed Christ (El Santo Entierro), Bacanora*

The Risen Lord

El Señor Resucitado

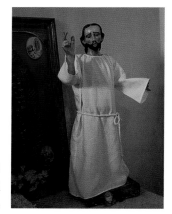

EL SEÑOR RESUCITADO DE SAN IGNACIO. After all that blood and agony, after all that pain, it is a joy to be able to turn to the quintessential happy ending—Christ as He rose on the third day. This is not a very common subject in Sonora's churches, but we are fortunate to have three examples. One small statue, probably from the eighteenth century, is in the church at San Ignacio, just north of Magdalena. There is little to identify this figure as El Señor Resucitado save the marks on His hands and feet, not visible in this reproduction ... but so it is.

EL SEÑOR RESUCITADO DE SAN IGNACIO. Después de tanta sangre y agonía, después de tanto dolor, es un verdadero júbilo ver el más esencial final feliz de como Cristo resucitó en el tercer día. Éste no es un tema común en las iglesias sonorenses, pero afortunadamente tenemos tres ejemplos. Uno, probablemente de las postrimerías de la época colonial, está en la iglesia de San Ignacio, al norte de Magdalena. Poco hay para identificar a esta figura como el Señor Resucitado, salvo las marcas de sus manos y pies, invisibles en esta transparencia ... pero sí lo es.

EL SEÑOR RESUCITADO DE ÁTIL, on the other hand, is unmistakable. In this painting from the 1990s,

ABOVE: The Risen Lord (El Señor Resucitado), San Ignacio

Christ bursts out of the tomb and into the sky, showing clearly the wounds of His suffering, but risen—risen indeed. This huge, painted white cloth is hung so as to conceal the crucifix (shown on page 47) during the Easter season, from Easter Sunday until the Feast of Pentecost.

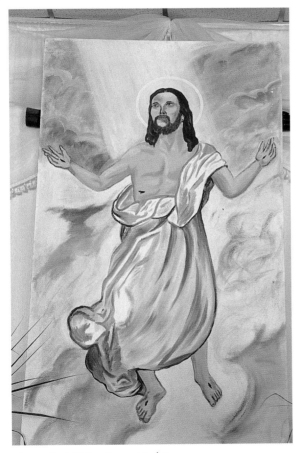

The Risen Lord (El Señor Resucitado), Átil

Along with the other modern pieces in this collection, this painting serves as a reminder that religious art is still being created by talented men and women in Sonora and is still used for many purposes, including the dramatization of the age-old Christian narratives. The cross—death—is still there, and will become visible once again for the rest of the year, but for now it is obscured by the Good News of the Resurrection.

EL SEÑOR RESUCITADO DE ÁTIL. Por otro lado esta imagen es inconfundible. En esta pintura de la década de 1990, Cristo irrumpe de la tumba y asciende hacia el cielo mostrando claramente las heridas de su sufrimiento, pero elevándose— verdaderamente elevándose. Este inmenso lienzo blanco pintado se cuelga para cubrir el crucifijo mostrado en la página 47 durante la temporada de Pascua, del domingo de Pascua hasta la fiesta del Pentecostés.

Junto con las otras piezas modernas en esta colección, esta pintura nos sirve como un recordatorio de que el arte religioso aún es creado por los talentosos hombres y mujeres de Sonora incluyendo la dramatización de las antiguas narrativas cristianas. La cruz —muerte— aún está ahí, y de nuevo estará visible por el resto del año, pero por ahora está oscurecida por las Buenas Nuevas de la Resurrección.

EL SEÑOR RESUCITADO DE MÁTAPE. This truly striking sculpture by Pedro Calles stands in one of the side chapels of the church in Mátape. In contrast to the solid, muscular Risen Lord in Átil, Calles's truly ethereal Christ seems to float up towards heaven in a spiral motion. One of the sculptor's late works, this statue is evidence that much more attention needs to be paid to this home-grown

Sonoran artist. He was a man of great faith, who placed his talents at the service of religion whenever he could. So far as is known, no catalogue of his work has been attempted.

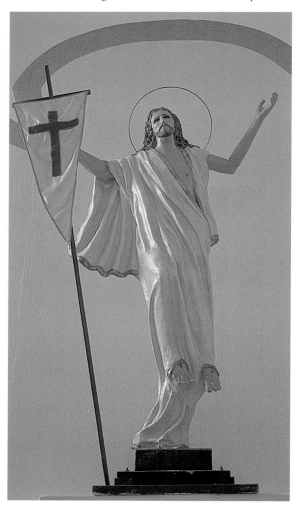

EL SEÑOR RESUCITADO DE MÁTAPE. Ésta es una estatua verdaderamente impresionante de Don Pedro Calles, y permanece en una de las capillas laterales de la iglesia de Mátape. En contraste con el Señor Resucitado de Átil, sólido y muscular, el Cristo de Calles es etéreo y parece verdaderamente flotar hacia el cielo en un movimiento espiral. Uno de los trabajos tardíos del escultor, esta estatua es evidencia de que se tiene que poner más atención a este artista sonorense. Era un hombre creyente, que colocó sus talentos al servicio de la religión cuantas veces pudo (murió siendo franciscano). Hasta donde tenemos conocimiento, salvo una pequeña exposición montada en la Universidad de Sonora, de al cual se publicó un tríptico, no se ha realizado un catálogo de su trabajo.

LEFT: The Risen Lord (El Señor Resucitado), Mátape

Other Representations of Christ

Otras representaciones de Cristo

THE NEXT THREE PHOTOGRAPHS are a little different from all the others. They indeed show representations of Jesus, but none is a portrayal of a human being. Jesus is not shown on the central of the three crosses, but for those who know the biblical narrative, He is there nevertheless. By the same token, He is the sacrificial lamb on the door of the tabernacle in Tubutama; that image proclaims "Jesus is here," as loudly as if it were written down. And the form in which Jesus "is there," for Catholics, is in the bread and wine of the Mass, represented here in inlaid shell.

LAS PRÓXIMAS TRES FOTOGRAFÍAS son un poco diferentes de las otras. De hecho muestran representaciones de Jesús pero ninguna es el retrato de un ser humano. Jesús aquí no está mostrado en la cruz central de las tres cruces, pero para aquellos que conocen la narrativa bíblica, Él, sin embargo, está ahí. Por la misma razón, Él es el cordero del sacrificio en la puerta del tabernáculo en Tubutama; ésta imagen proclama "Jesús está aquí" tan fuertemente como si estuviera puesto por escrito. Y la forma en la cual Jesús "está ahí", para los católicos, es en el pan y el vino de la misa aquí representados en incrustación de concha.

CALVARIO, JUST OUTSIDE SAN JOSÉ DE BATUC. Very occasionally when traveling through Sonora, one still finds crosses erected at the edge of villages. These

ABOVE: Calvary (Calvario), San José de Batuc

holdovers from Colonial times would often mark the edge of village lands and provide a convenient spot for travelers to stop and pray for a safe journey. Although these three crosses are just that—crosses rather than crucifixes—the presence of the corpus is always implied at some level. Although this village is the relocation site for the original mission community of Batuc when the old village was moved after the building of El Novillo Dam, the ancient custom seems to have been followed at the new site.

CALVARIO DE SAN JOSÉ DE BATUC.
Ocasionalmente cuando se viaja por Sonora uno puede encontrar cruces erguidas en las orillas de los pueblos. En los tiempos coloniales éstas marcarían los límites de los pueblos, y proveerían un punto conveniente para que los viajeros se detuvieran y rezaran para tener un feliz viaje. A pesar de que estas tres cruces sólo son eso, cruces más que crucifijos, la presencia del cuerpo de Cristo está siempre de alguna manera implicada. A pesar de que esta villa es el sitio de relocalización de la comunidad misional original de San José de Batuc cuando el viejo Batuc se reubicó por causa de la construcción de la presa "Plutarco Elías Calles", conocida popularmente como "la presa del novillo" la antigua costumbre parece haber seguido al nuevo sitio.

SHELL "PAINTING" OF HOST AND CHALICE, SAN MIGUEL DE HORCASITAS. This representation of the Body and Blood of Christ was hanging in the priest's bedroom in San Miguel de Horcasitas at the time of our visit there in March 2000. It is dated 1872 and was made in Zapópan, Jalisco—then, as now, an important

region for traditional folk arts. Shell inlay on wood was an important craft in Colonial days, and has survived to a certain extent right up to the present. This piece, however, is unusual for its size.

"PINTURA"DE CONCHA DE LA HOSTIA Y EL CÁLIZ DE SAN MIGUEL DE HORCASITAS. Esta representación de la Sangre y el Cuerpo de Cristo estaba colgando en la recámara del parroco, ubicada dentro de la

Shell "painting" of host and chalice ("pintura" de concha de la hostia y el cáliz), San Miguel de Horcasitas

iglesia de San Miguel de Horcasitas, en marzo de 2000. Hecha en Zapópan, Jalisco, está fechada en 1872, y es uno de los pocos trabajos en concha (si no el único) registrados en Sonora.

EL CORDERO DE DIOS (LAMB OF GOD) EN TUBUTAMA.

Christ, as the ritual of the Mass has it, is the Lamb of God who takes away the sins of the world. The concept refers back to the sacrificial lambs offered up to God by the Jews, especially at the time of Passover. This particular gentle and slightly anthropomorphic representation is on the door of the tabernacle—where the consecrated Hosts are stored between services—in the eighteenth-century retablo in the church of San Pedro y San Pablo in Tubutama.

EL CORDERO DE DIOS EN TUBUTAMA.

Éste, como lo dice el ritual de la Santa Misa, es el Cordero de Dios que quita los pecados del mundo. Esta representación ligeramente antropomórfica está en una puerta del tabernáculo en donde se almacenan las Sagradas Hostias durante los servicios en el retablo del siglo XVIII de la iglesia de San Pedro y San Pablo en Tubutama.

Our journey, which started with a crucifix in the Altar Valley, ends a few miles north of Átil, in the same valley. We hope you have enjoyed it as we have.

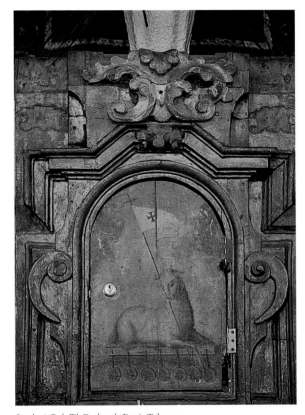

Lamb of God (El Cordero de Dios), Tubutama

Many Journeys

Muchas jornadas

THIS HAS BEEN A BOOK OF JOURNEYS. Its framework, of course, is the journey of Christ from His conception through life and death to resurrection and heaven, and finally to become a sacred presence in the Sacrifice of the Mass. The images and stories were gathered during the very real journeys that Griffith and Manzo are still making to the churches and chapels of Sonora. The division of labor has roughly been that Griffith takes the photographs, and Manzo visits with the residents of wherever we may be. Manzo has also done the lion's share of the reading, clipping innumerable articles from Sonoran newspapers. We are both deeply grateful to the people of Sonora for their invariably warm, hospitable welcome to two rather odd strangers in their midst.

But these are not the only journeys—we have traveled through three centuries of changing fashions in religious art, and we have covered an equal span of Sonoran history. We have seen art objects created, moved to and around Sonora, and even get willfully destroyed. And the story, of course, continues as we write this book.

We have learned that some images, such as the Santo Entierro of Bácerac, serve to bring hope to the otherwise hopeless. In many cases they are a last resort for people who do not have access, for one reason or another, to the equally real miracles of modern medicine. We have seen that Sonora has produced, and still produces, its own artists to fill the need for sacred images. At least one of these—Pedro Calles Encinas—was a formally trained sculptor. But others, such

as Marina Ortiz of Oquitoa and the anonymous carver who created the Señor Nazareno at Horcasitas out of what appears to have been a local wood, seem to have been villagers with a special gift.

We must emphasize the fact that these are not *all* of the striking or interesting representations of Christ that exist in Sonora. As a matter of fact, we have not yet visited every church in Sonora, let alone every private chapel. And some of the examples we do know are not suitable for inclusion in this book. For instance, we know of an absolutely lovely small, eighteenth-century Santo Entierro that lies on the altar of a private chapel. However, until we are able to reach the family who owns the chapel and get their permission, we cannot publish the picture. We have just learned that in a tiny community near Ures there is a statue of Christ on which tears appeared recently. There is more art, more wonderful stories "out there" … and we haven't even moved beyond representations of Christ to ones of the Virgin and all the saints. That indeed will require another and much longer book, in which we shall try to examine the whole range of religious art in Sonora, and the ways in which the art, along with the saints and values it represents, fits into the lives of Sonorans.

But in this book we hope we have begun to give an impression of some of the art treasures that still exist within their Sonoran communities, and to tie these treasures in a real way to the history and people of Sonora … from which they are truly inseparable.

NUESTRA JORNADA, QUE EMPEZÓ con un crucifijo en el valle de Altar, debería de terminar a unos cuantos kilómetros al norte de Átil, en el mismo valle, pero como todo viaje, a veces se tiene que retomar el camino. Cerca de Cucurpe, en 2005, el artista Gama pintó dos pinturas rupestres religiosas: la Virgen de Guadalupe, y la Virgen y el Sagrado Corazón de Jesús. Es una muestra reciente de la imaginaria religiosa popular sonorense, que junto con los Cristos de palo fierro, las imágenes de la última cena pintadas en gamuza en Pitiquito y otros pueblos sonorenses, y los Cristos pintados en las prisiones, todos hacen prueba fehaciente del fervor del pueblo sonorense en este siglo veintiuno que se inicia.

El hecho es que éste es un muestrario de las representaciones que existen de Cristo en Sonora; no hemos visitado todas las iglesias de Sonora, mucho menos las capillas particulares. En algunos casos sabemos que no son adecuadas para ser incluidas en este libro. Por ejemplo, conocemos el caso de un Santo Entierro pequeño y hermoso del siglo XVIII que está en una capilla privada. Hasta poder localizar a la familia que es propietaria de la capilla y obtengamos su autorización, entonces podremos publicar estas fotos. Hay más arte que registrar, más historias, y ni siquiera hemos tocado las otras imágenes de Cristo, la Virgen y todos los Santos. Esto será definitivamente materia para un libro más extenso.

Pero con este libro les hemos tratado de dar una impresión de los tesoros artísticos que aún existen en las comunidades sonorenses, y el ligar estos tesoros de una manera real con la historia y las gentes de Sonora … de los cuales son verdaderamente inseparables …

Bailey, Gauvin Alexander. *Art on the Jesuit Missions in Asia and Latin America, 1542–1773.* Toronto: University of Toronto Press, 1999.

Blanco Vázquez, Francisco. *Relatos de mi pueblo: Tepache.* Hermosillo, Sonora, Mexico: Editorial El Auténtico, 2003.

Burckhalter, David (photographs), with essays by Gary Nabhan and Thomas E. Sheridan. *La Vida Norteña: Photographs of Sonora, Mexico.* Albuquerque, NM: University of New Mexico Press (a University of Arizona Southwest Center Book), 1998.

Cañas, Cristóbal. *Estado de la provencia de Sonora, 1730.* México: Vicente García Torres, 1853–1857.

Griffith, Jim. *Saints of the Southwest.* Tucson, AZ: Rio Nuevo Publishers, 2001.

———. "The Black Christ of Imuris: A Study in Cultural Fit," in *A Shared Space: Folklife in the Arizona-Sonora Borderlands.* Logan, UT: Utah State University Press, 1995.

Kino, Eusebio Francisco. *Kino's Biography of Francisco Javier Saeta, S.J.* Rome, Italy, and St. Louis, MO: Jesuit Historical Institute/St. Louis University, 1971.

Manje [also Mange], Juan Mateo, trans. Harry J. Karnes. *Luz de Tierra Incógnita: Unknown Arizona and Sonora, 1693–1701.* Tucson, AZ: Arizona Silhouettes, 1954.

Officer, James E., Mardith Schuetz-Miller, and Bernard L. Fontana, eds. *The Pimería Alta: Missions and More.* Tucson, AZ: Southwestern Mission Research Center, 1996.

Pérez de Ribas, Andrés, trans. Daniel T. Reff, Maureen Ahern, and Richard K. Danford. *History of the Triumphs of Our Holy Faith Amongst the Most Barbarous and Fierce Peoples of the New World.* Tucson, AZ: University of Arizona Press, 1999.

———. *Historia de los triunfos de nuestra santa fe entre gentes las más bárbaras y fieras del Nuevo Orbe.* Hermosillo, Sonora: Gobierno del Estado de Sonora, 1985.

Polzer, Charles, S.J. *Kino: A Legacy. His Life, His Works, His Missions, His Monuments.* Tucson, AZ: Jesuit Fathers of Southern Arizona, 1998.

Velarde, Luis, and Luis González. *Etnología y misión en la Pimería Alta, 1715–1740: informes y relaciones misioneras de Luis Xavier Velarde, Giuseppe Maria Genovese, Daniel Januske, José Agustín de Campos y Cristóbal de Cañas.* México: Universidad Nacional Autónoma de México, 1977.

Yetman, David. *Sonora: An Intimate Geography.* Albuquerque, NM: University of New Mexico Press (a University of Arizona Southwest Center Book), 1996.

Also recommended: the four Gospels of the New Testament, any version.

INDEX • ÍNDICE